艺眼千年：

名画里的中国

清代卷

〔挪威〕李树波——著

青岛出版社
QINGDAO PUBLISHING HOUSE

图书在版编目（CIP）数据

艺眼千年：名画里的中国.清代卷 / (挪威) 李树
波著. — 青岛 : 青岛出版社, 2021.11
ISBN 978-7-5552-9584-6

Ⅰ.①艺… Ⅱ.①李… Ⅲ.①中国画－鉴赏－中国－
清代－通俗读物 Ⅳ.①J212.052-49

中国版本图书馆CIP数据核字(2020)第179630号

YIYANQIANNIAN MINGHUA LI DE ZHONGGUO QINGDAIJUAN

书　　名	艺眼千年：名画里的中国·清代卷	
著　　者	〔挪威〕李树波	
出版发行	青岛出版社（青岛市崂山区海尔路 182 号，266061）	
本社网址	http://www.qdpub.com	
邮购电话	0532-68068091	
策　　划	刘　坤	
责任编辑	刘芳明	
特约编辑	李康康	
整体设计	W 戊戌同文	
印　　刷	青岛海晟泽印刷有限公司	
出版日期	2021 年 11 月第 1 版　2021 年 11 月第 1 次印刷	
开　　本	32 开（890mm×1240mm）	
印　　张	6.75	
字　　数	135 千	
书　　号	ISBN 978-7-5552-9584-6	
定　　价	58.00 元	

编校印装质量、盗版监督服务电话　4006532017　0532-68068050

CONTENTS
目录

目录
CONTENTS

戴安娜，中国人，中国艺术史爱好者，艺术品收藏家，经营一家古董店，闲时喜欢给人讲那些与艺术相关的事。

×

倪叔明，戴安娜的表弟，美籍华人，之前在纽约华尔街做投资经理人，后忽然辞职，选择回到中国，学习中国艺术史。

清 代 卷

第一讲

▼

鼎革之变的天问：崔子忠 陈洪绶

　　叔明问："有些书上提到明末清初的画家时，常出现'鼎革之际'这样的字眼，这是什么意思？"

　　我说："你中文进步很快嘛。鼎和革是《易经》上的两个卦：火风鼎卦，代表做饭、新气象、建立新的政权；泽火革卦，表示一定要变化，否则就无法顺应潮流，意味着清除旧的体制残余。用鼎革之际来形容明清的改朝换代，是一种中立的说法，表示理解改朝换代是历史进程的一部分。清朝的文人说到明朝的灭亡就常常使用这样貌似客观的说法。"

　　叔明问："但是真的能如此平和地接受吗？"

　　我说："不能平和接受的大部分都已经死了。崇祯皇帝

在北京皇宫里自杀，京城官员、皇亲国戚、普通百姓全家自杀的也有成千上万人。"

叔明感到不可思议："我能理解男性尤其是儒生愿意殉国，可怎么会有百姓全家自愿去死？"

我说："儒家体系等级森严，以三纲为基本原则：君为臣纲，父为子纲，夫为妻纲。所谓纲举目张，至少在理论上，全国每一个人都有上级和行为标准，被整合在以帝王为中心的纲常社会规范网络里。君要臣死，臣不能不死。女眷和儿童即使不愿意，但体力和地位都处于弱势，也没有别的选择。明朝在南方的臣民拥立分封在各地的藩王成立南明政权，在南方又继续抵抗了十几年。南明政权一共有四系王，分别在南京、福州、广州、肇庆称帝。1662 年，在缅甸避难的永历帝被缅甸王交到清朝手里。次年，永历帝在昆明被杀，明朝政权才正式告终。内讧、内乱和内耗是明朝和南明失败的主因，说明儒家纲常早就大范围地崩坏了。山西的晋商长期向努尔哈赤的后金政权提供军火、铁器、粮草，甚至愿意以赊欠账款的方式来做买卖。当晋商和后金的利益捆绑在一起后，山西票号就成为后金在大明内部的办事处和情报点。在资本逐利的欲望洪流面前，

民族主义和家国认同感简直不堪一击。王朝的溃败，老百姓都看得出来，因此民变不断，比如神宗年间的苏州织工哗变、白莲教起义，以及熹宗年间的陕西王二叛乱。因为拖欠军饷、给养不足以及强行征兵，军队的凝聚力降到历史最低点，基层军官李自成和张献忠直接揭竿而起，最终推翻了明朝统治。总兵吴三桂打开山海关放清军入关，打败了叛军，坐收渔利。"

叔明说："明清政权交替时，大部分文化人的心态一定是很复杂的。"

我说："一些生员、举人对前途本已绝望，又受本地豪强压迫，就加入李自成、张献忠的队伍，也算当了一阵子'伪官'。李自成的军队快进北京时，又迎来一大波投靠的进士和投降的官僚；当然也有人以死报国，比如著名人物画家崔子忠①，在李自成攻克北京后，藏身于一间土房内，最后饿死。

①崔子忠（？—1644），明末画家，初名丹，字开予，改名子忠，字道母，号青蚓（一作青引），又号北海。善画人物、仕女，题材多佛画及传说故事，取法唐宋，颇具古意。与陈洪绶齐名，有"南陈北崔"之称。

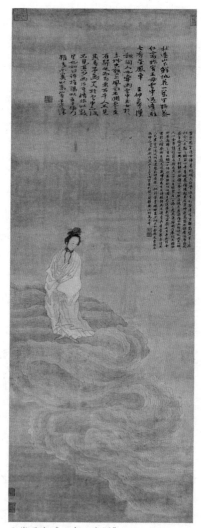

◎崔子忠《云中玉女图》

"清军入关后，一些思想正统、行动力较强的文人加入了抗清武装。安徽画家萧云从[①]写有《吊邑人周孔来殉节泾县学署》一诗：'泮壁何人自鼓刀，天寒日暮风飕飕。老儒转战敌长稍，弟子招魂赋反骚。夜雨同悲涵水鳣，阴雷欲剸戴山鳌。庙空悬古松长碧，浩气森森北斗高。'他所绘的《离骚图》可与此诗参照来看。与其说这本书是配图版的《离骚》，不如说是萧云从拆解了《离骚》来配他的图。书的结构和图文配比很有意思：篇幅最长的《离骚》只有一幅插图；《九歌》有九幅图，包含大司命、少司命、河伯、东君、湘君、湘夫人等肖像。插图最多的是《天问》，几乎一问一图，配有萧云从自己的注疏，足有五十四幅图。《天问》可以说是先秦时代古人思辨力、历史感、修辞力和情感表现力同时迸发造就的文学巅峰之作。'伯林雉经，维其何故？'是其中一问，此问有多种解释。从插图和注释来看，萧云从所取的释义是晋太子申生被父亲的宠妃骊姬陷害而投缳林中。但是此书刊印于1645年，很容易让人联

①萧云从，字尺木，号无闷道人，晚号钟山老人，芜湖（今属安徽）人。明末清初著名画家，姑孰画派创始人。

◎萧云从
《离骚图》
之《伯林雉经》

◎萧云从
《离骚图》
之《国殇》

◎萧云从
《离骚图》
之《蛇吞象》

想到 1644 年在煤山上投缳自尽的崇祯皇帝。书里还有一幅《国殇》，一幅《蛇吞象》图。屈原的原文是：'一蛇吞象，厥大何如？'萧云从注释：南方有灵蛇吞象，三年然后出其骨。蛇画作龙，无疑是暗指女真'吞食'大明。"

叔明问："这如何能说明明末清初的文化氛围比较宽松？萧云从后来怎样了？"

我说："顺治、康熙时期，清皇室把主要目标定为实现军事上的有效占领，而在思想和表达的控制上相对宽松，文字狱比雍正、乾隆时期少，但也不是没有。谁提到明末建州女真，提到崇祯之事，提到南明王朝的国号，都是死罪。文学和绘画的隐晦表达显然得到了一定优待。乾隆期

间编定《四库全书》，此书也被献到乾隆面前。乾隆是打文字官司的行家，如何不明白？但此刻江山已定，骨头已吐出，遂让四库馆绘画分校官门应兆补绘了九十一幅图，加上原本的六十四幅图，产生官方版本《钦定补绘萧云从离骚全图》。而萧云从也作为'姑孰画派'的开山鼻祖被人们铭记。

"另一幅能体现鼎革之时社会普遍心态的画，是陈洪绶[①]的《黄流巨津图》，就是之前我们说过画《西厢记》的那个陈洪绶，与崔子忠合称"南陈北崔"。陈洪绶跟随浙派最后一位大家蓝瑛[②]学画人物，在学到蓝瑛的造型能力和色彩感的同时，又有蓝瑛所不具备的高雅和巧思。陈洪绶就是为打破前人窠臼而生的，其《陈洪绶杂画册》收有许多奇思妙想之画。作《黄流巨津图》时陈洪绶在绍兴，这幅画追想摹写的应该是几年前他在北京时所见过的黄河。崇祯十三年（1640），陈洪绶到北京宦游，后来捐为监生，因擅

①陈洪绶 (1598—1652)，字章侯，号老莲，晚号老迟、悔迟，诸暨（今属浙江）人。明末书画家、诗人。

②蓝瑛 (1585—约 1666)，字田叔，号蜨叟、石头陀，钱塘（今浙江杭州）人。明末清初画家，浙派后期代表画家之一。

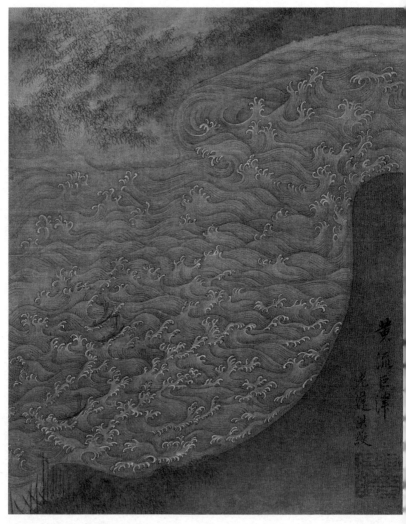

◎陈洪绶《黄流巨津图》

长作画而奉旨临摹历代帝王像，并得以观摩内府藏画。但是他也很敏锐地意识到，京城不能久留。1643 年，他谢绝了内廷供奉画家的任命，南下归乡。1645 年，多铎攻陷杭州，绍兴府县立即准备好牛酒准备迎接清军。陈洪绶的老师、名儒刘宗周①决定绝食殉国，他的得意门生王毓蓍（shī）也准备赴死。陈洪绶劝他，王同学表示宁死不降，并投河自杀。刘宗周说：'我讲了十五年学，只有这么一个学生。'什么意思？刘宗周讲的是王阳明的心学，要知行合一。不行就是不知。学生又劝刘宗周，说：'如果您死了对天下有益，死了也值。现在您死了对天下也无益，何必呢？'刘宗周说：'我也知道有所作为胜过把命捐出去，可是我老了，除了这个也做不了别的。'绝食二十余天后，刘宗周去世。陈洪绶不想死，也不想剃发留辫，找到一个折中的办法：跑到寺庙里剃度扮作和尚，法号'悔迟'。这就是画上'老迟'的来历。在寺庙里避风头的陈洪绶，想到北方的黄河，想到殉国的老师和同学，心中感慨万千。画

① 刘宗周 (1578—1645)，字起东，号念台，山阴 (今浙江绍兴) 人。明末理学家。因讲学于山阴蕺山，人称"蕺山先生"，是明朝最后一位儒学大师。

上是黄河吗？明明是他心里的惊涛骇浪。"

叔明说："两条小船在时代的巨浪里，随时会被吞没，浪花边缘变成无数的小手，像在把一切往下拉。作者在如此精致的尺幅里表现出让人惊骇的能量。这画很有日本平面设计的味儿，比葛饰北斋①的《神奈川冲浪里》更加大胆，也更富于哲学意味。陈洪绶如果身在现代社会，一定是一位伟大的设计师。"

我说："陈洪绶所有作品的轮廓造型都非常饱满，生机充溢。那道河湾的弧度之饱满、合度，日本画里都很少见。靠前景的河岸略暗，后面的河岸略淡，造就一种鸿蒙未明的空间感。陈洪绶也是一位伟大的平面设计师。他十九岁为《九歌》作插图，笔下踽踽独行的屈原形象，后代也很少有人能够超越。他用水浒人物设计的被称为'水浒叶子'的酒令牌是中国设计史上的经典之作。他当了一年假和尚后还俗，移居杭州，以卖画为生，享年五十五岁。"

叔明说："他晚号'悔迟'，但是国家倾亡并不是他的

———————

① 葛饰北斋 (1760—1849)，日本江户时代的浮世绘画家，本名中岛时太郎。"浮世绘三大家"之一。他的绘画风格对后来的欧洲画坛影响很大。

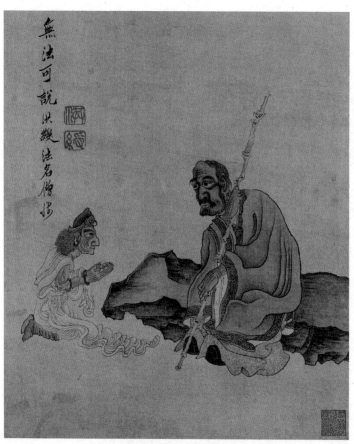

◎陈洪绶《杂画图》册内页

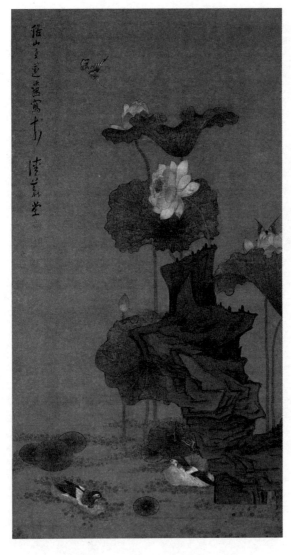

◎陈洪绶

《荷花鸳鸯图》轴

过错啊。在那个体制下，一般人也无能为力，他有什么可悔的呢？"

我说："杭州的张岱①以散文著称，是富家子弟，奢而雅。明亡之后，他也披发入山，写了本《陶庵梦忆》。里面有一段：'因思昔人生长王谢，颇事豪华，今日罹此果报……种种罪案，从种种果报中见之。'可见作者把今日的困苦饥饿归于对昔日繁华的果报。晚明江南是典型的世纪末氛围，中上层社会子弟醉生梦死，庸庸碌碌，自以为生活在富贵温柔乡里，到头才知道'五十年来，总成一梦'。"

叔明问："他们是后悔过分沉湎在私人生活里，没有在公共生活里发挥应有的责任吗？"

我说："这是一次觉醒，但是也没有带来更大的影响，一切与往日一样。张岱的儿子长大成人后，依然去参加清代的科考。陈洪绶的朋友周亮工，做了清朝的官，还来求陈洪绶的画。陈洪绶为他画了《归去来图》，用陶渊明辞官归故里的事来点化他。陈洪绶在《解印》一图里的题字

①张岱（1597—1689），一名维城，字宗子、石公，号陶庵、蝶庵。山阴（今浙江绍兴）人，侨寓杭州。晚明文学家、史学家，是公认成就最高的明代文学家之一，尤以小品散文名世。

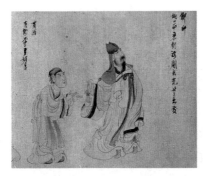

◎陈洪绶《解印》

为'糊口而来，折腰则去，乱世之出处'。此画参详李公麟[1]的笔法，用高古游丝描，人物面目奇古。在这幅画里，陈洪绶放弃了早期走线方、直、锐的铁线描，回归了晋、唐传统。不过，大众对他的第一印象，依然是早期的《九歌图》、中期的'水浒叶子'、凌厉的线条以及充满装饰感的花鸟画。"

叔明说："虽然有《天问》，问了也白问。幸好艺术从来不是以有用、无用为标准的。"

[1]李公麟(1049—1106)，字伯时，号龙眠居士，庐州舒城（今属安徽）人。北宋著名画家，好古博学，长于诗，精于鉴别古器物，被推为"宋画第一人"。

清 代 卷

第二讲

▼

清朝皇族眼里的西方技术和审美：郎世宁

"几年前我在台北看过一个郎世宁①的画展，没想到他在清代画院画了那么多作品，对清代宫廷绘画影响那么大。既然清初的皇帝很能接受外来的思想和审美，为什么后来又变得保守闭塞呢？"叔明问。

我说："首先要澄清所谓'清代画院'的概念。顺治、康熙时期，宫廷建制还未完备，也没有专门的画院，绘画

①郎世宁 (1688—1766)，生于意大利米兰，康熙五十四年 (1715) 作为天主教耶稣会的修道士来中国传教，随即入宫进入如意馆，为清代宫廷十大画家之一，在中国从事绘画五十多年，极大地影响了康熙之后的清代宫廷绘画和审美趣味。

和装饰事务主要由内务府组织。雍正时期始设'画画处'，隶属于内务府。乾隆一登基就立即命内务府建立'如意馆'，绘工文史，雕琢玉器，裱褙帖轴都在这里进行。硬件如此，软件——画家团队在康熙、雍正时期就已成型。乾隆时期活跃的画家，如丁观鹏、丁观鹤兄弟，都是雍正时期入的宫。雍正时期被驱逐的画家比如冷枚，也在乾隆时期被征召回来，进入如意馆。康、雍、乾三朝都备受尊敬的画师，非郎世宁莫属。康熙五十四年（1715）郎世宁来到中国，被康熙聘为宫廷画师。1722年，康熙去世。雍正即位后颁布了禁教令，但是这一禁令对通晓技艺的西人法外施恩，没有技艺的西人都被逐至澳门与广州等地安置。画技出神入化的意大利人郎世宁就留在宫廷中，继续当他的画师。某种程度上讲，这一批传教士得以留在中国内地，要归功于一百五十年前一个意大利人的远见卓识。1557年，葡萄牙租借澳门。葡萄牙耶稣会传教士要求澳门人说葡语，取葡萄牙名字。1578年，被任命为耶稣会远东观察员的意大利人范礼安来到澳门。他意识到此路不通，建议所有传教士都要学中文，入乡随俗，并以先进的技术能力来吸引中国人的注意。天主教对远东传教的策略由此发生改变。"

叔明说："意大利人比较灵活。明朝的利玛窦也是因传授神奇的记忆术而吸引了南方官僚们的注意，一步步走入王朝的中心。"

我说："利玛窦一路结交官场名流，用图画开道。1600年，他在进京路上去山东济宁漕运使府上拜访，向主人展示了他准备献给皇上的一幅主题为'圣母子和施洗约翰'的画像。漕运使夫人很喜欢此画，利玛窦就把此画的一幅临摹作品送给了她，而这幅临摹作品出自南京耶稣会一位青年画家之手。这也许就是清代学者姜绍书所著的《无声诗史》中提到的利玛窦'携来西域天主像，乃女人抱一婴儿，眉目衣纹，如明镜涵影……中国画工无由措手'。利玛窦入京后，第一次面圣只是对着空空的御座叩拜行礼，万历皇帝看过礼物之后，表示出对欧洲文化的兴趣，想要了解欧洲王公贵族的冠冕衣饰。利玛窦又献上一幅描绘炼狱场面的铜版画，画上有教皇、公爵和皇帝。万历表示画面太小看不清楚，命画师在利玛窦的指导下复制了着色放大版。西洋美术的魅力得到了证实，更多传教士画家被派到中国，他们不是来自欧洲，而是来自日本。"

叔明说："对，耶稣会创始人之一沙勿略的确是得到葡

萄牙国王若奥三世的支持，让他们在葡萄牙航海所到的远东地区传教，先去印度果阿，然后去日本。葡萄牙人在日本停留的时间也不是太长。葡萄牙人1542年到达日本，到17世纪初德川秀忠当幕府将军的时候就被赶走了，时间还不足百年。"

我说："几十年已经足够耶稣会在当地扎根并开花结果了。1583年，耶稣会会员、意大利画家乔瓦尼·尼科洛从澳门来到长崎，后来还开设了圣路加学院。圣路加是画家行会的守护圣徒，可知圣路加学院是美术学院。信教的日本年轻人在这里学习油画、壁画和铜版画。尼科洛的作品被利玛窦带到中国，他的学生、中日混血儿倪雅谷和中国人游文辉也被派往北京，协助利玛窦工作。"

叔明问："所以教会决定直接派一个意大利画家去中国传教？"

我说："17世纪晚期，康熙朝廷里已经有一些耶稣会画家在服务，他们写信给总部，希望派一个真正的画家来北京。郎世宁从小学画，后来加入热那亚耶稣会。他从来不是牧师，也许就是因为绘画技能被招募入组织。到达中国后，他顺利进入康熙的宫廷，但是被安排在制造珐琅彩

◎郎世宁《聚瑞图》轴及局部

瓷的部门做工匠。到了雍正朝，他申请换一个部门，因为整天画珐琅彩已经影响到他的视力。雍正很欣赏郎世宁的绘画技艺，同意了他的请求。《聚瑞图》就是这一时期的作品，也是他在清宫留存作品里纪年最早的。"

叔明说："雍正的口味倒是很素雅，有些接近宋徽宗的品位。"

我说："雍正时期的瓷器代表了清代官窑的巅峰水平。雍正特别喜欢古瓷，但清宫里也没有多少宋瓷。督陶官唐英在景德镇主持工作，成功地模仿了几乎所有的前朝名瓷，

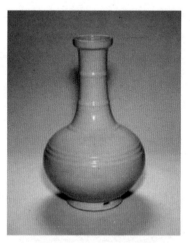

◎雍正年间 仿汝釉青瓷弦纹瓶

包括汝窑的青瓷，钧窑的窑变瓷以及永乐的甜白瓷和斗彩。当然也有创造，比如低温环境里烧出的粉彩，完全再现了工笔花卉的清丽雅致。"

叔明说："这好像是一个模仿的循环了：瓷器再现前朝的名瓷釉色，绘画再现瓷器的光泽和如玉质感，瓷器又再现绘画的柔媚色彩。彼此互为镜像，回环往复。但是这毫无生气，把鲜花画出了绢花的效果。"

我说："郎世宁把静物画的概念带到了中国。以前中国画画折枝、花卉多省略花瓶，因为有碍生机，而且花卉多半有道德意味。比如这一束花，莲花和禾谷，你能看出来这是双头穗和并蒂莲吗？这是地方献上来的祥瑞，表达'盛世无饥馁'的含义。但是郎世宁表现瓷瓶之美的能力，为皇帝的感官享受打开又一扇大门，主题悄然转移了。对

◎郎世宁《十骏犬图》之《茹黄豹》图轴

◎郎世宁《白鹰图》

物质的迷恋不就是如此吗？人们的注意力在物质表面弹来弹去，希望所占有的一切财富和美好都不会失去，希望瓷器的一抹光泽、骏马的一喷鼻息，都能永存不朽，这个梦想在郎世宁笔下那个逼真得如同镜像的画中世界里可以实现了。这个时期景德镇开始烧造仿生瓷，也许有理由认为，皇朝上层对艺术再现能力突然迸发的兴趣是欧洲绘画所刺激出来的呢。郎世宁的作品可分几类：帝王像，后妃像，功臣像，骏马、名犬、鹰隼和花卉图像。前面几类稍后再说，像骏马、名犬、鹰隼这些就是很纯粹对自己财富的清点、玩味和保存。通过绘画再现出来的象征性占有，才算实现了真正的占有。"

叔明问："可是这不是和基督教呼吁人们轻视地上的富贵、看重天国荣光的精神背道而驰吗？"

我说："货品退回、盒子留下，用一个成语形容这种行为，就叫买椟还珠。这个词完全能形容康熙、雍正和乾隆对待传教士画家们的态度。郎世宁以后，更多的传教士画家入了清宫，比如波希米亚人艾启蒙，法国人贺清泰、王致诚，意大利人安德义、潘廷章，但他们都没有机会宣讲教义，一般只是被视为在清宫服务的外国画家，而不是传

◎郎世宁《百骏图》卷

教士。郎世宁和王致诚都很失望，他们没日没夜地画清廷布置的任务，而没办法画他们想画的宗教题材作品。王致诚在给钱德明神父的信里抱怨：'这种荒唐什么时候才能结束？我们离上帝之所如此之远，到目前为止我们被剥夺了所有的精神食粮，我发现很难说服我自己现在做的这一切都是为了上帝的荣光。'郎世宁适应得稍微好一些，也经常得到雍正的赏赐。1728年，郎世宁凭借为雍正皇帝绘制的《百骏图》奠定了他在宫廷画院里的地位。马是军力和国力的象征，百骏则象征国家富强兴盛。"

叔明说："郎世宁太不容易了，用中国画材料画出了油画的效果。我觉得这幅画是用了分段的焦点透视，每一段都各自有灭点，然后用前景的树木巧妙地把几段景色嫁接

起来。画中对马的描绘完全是自然主义的，没有隐去瘦马和病马。光和色完全是西洋画的风格，看不出半点中国画的趣味。"

我说："远山的皴借鉴了中国画技法。郎世宁也在学习国画，他有几幅临摹王翚[1]的作品。他注意到中国画'画阳不画阴'，很忌讳阴影。郎世宁认为画阴影是意大利人能把人画得栩栩如生的关键所在，但是主顾不喜欢，他也只能迁就。这幅鞍马画里，他选择正午时分的光照，让阴影减到最少。中国君主对欧洲君主戎装骑马造像格式的接受程

①王翚（1632—1717），字石谷，号清晖主人、乌目山人、耕烟散人，常熟（今属江苏）人。清代著名画家，师法王时敏，擅长山水、人物、鞍马，笔法洒脱，用墨疏淡清逸，为"四王"之一。

度很高。郎世宁为乾隆画的《乾隆皇帝大阅图》脱离了中国前代类似题材里帝王前呼后拥的群像场景，首次以个人肖像的形式出现。乾隆想必已经接受了画面上不需要表现出众多随从和浩大场面的观念，只表现皇帝一人一马就已足够。马身上的阴影相当丰富，而雪白的马鬃和马背像一个反光板，给高宗全身都打上了光，只有鼻子处略有阴影。郎世宁在画面逻辑难以自洽处总能自圆其说，无缝融合，这种能力让郎世宁在洋待诏们里脱颖而出。"

叔明问："《平安春信图》里的两个人面容相似，是乾隆和雍正吗？"

我说："这幅画的含义也颇费思量。上面有乾隆题诗：'写真世宁擅，缋我少年时。入室皤然者，不知此是谁？壬寅暮春御题。'壬寅是乾隆四十七年（1782），此时郎世宁已作古十六年。乾隆此时是'皤然者'，望着画像上的少年恍恍惚惚想起从前，也想起逝去的画家。画上的少年是弘历无疑，问题是那个中年人是谁？按照逻辑来讲，应该是乾隆的父亲雍正。弘历第一次见到康熙时十二岁，很得康熙欢心，据说雍正得继大统也和有此佳儿有关。对比雍正的画像，此画中的中年人长面窄鼻，嘴角处有两绺长须，

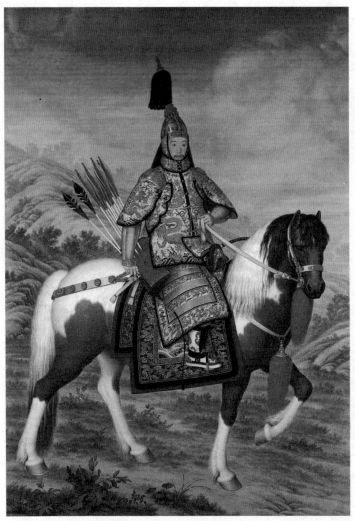

◎郎世宁《乾隆皇帝大阅图》

◎郎世宁

《平安春信图》

大体符合雍正中年时的形象。此为父子相得之状，也有竹报平安、梅传春信、江山大业顺利交接的意思。蓝色的背景在中国画的传统里是没有的，不禁使人想起基督教里对蓝色的运用：乔托的蓝夜、圣母的蓝袍。在基督教视觉系统里，蓝色象征生灵、天堂和权威。在描绘人间帝王父子的时候，郎世宁夹带了一些私心。郎世宁除了为皇帝及其后宫宠妃画像，还画了许多功臣像，这是他作品里非常重要的一部分。"

叔明问："功臣像是为了表示对功臣的赏赐和恩宠吗？"

我说："首先，功臣像就是古代的名人堂，是树立成功人生榜样的一种方式。毕竟表彰和赏赐都会被人们淡忘，而被画出来，就可以转化为一种道德真实。其次，功臣像可以批量创作。配享太庙是为人臣子能得到的顶级待遇——和帝王一起接受全民祭奠，但是这个级别的赏赐极为有限，屈指可数。功臣像的容量就要大得多。东汉明帝在南宫云台画开国功臣二十八将，唐太宗颁诏画凌烟阁二十四功臣。他们和乾隆的手笔不能相比。乾隆每打一大胜仗就画一批功臣像：平定西域准、回部，画功臣一百；平定大小金川，画功臣一百；平定台湾，画功臣五十；平定廓

尔喀，又画功臣三十。仅在紫光阁中悬挂的功臣像前后就有四批，共计二百八十人。郎世宁主要绘制重要的功臣，而次要一些的功臣，比如《成都将军法什尚阿巴图鲁云骑尉鄂辉像》则由画师缪炳泰绘制，《平定西域紫光阁五十功臣像赞》之参赞大臣由中国画师金廷标与波希米亚人艾启蒙绘制，都追随郎世宁风格。

叔明问："郎世宁对清代宫廷绘画的影响到底有多大呢？"

我说："从康熙朝开始，郎世宁虽然没有立即得到重用，也已经负担起向中国弟子教授西洋画法的任务。乾隆还特意嘱咐，挑几个秀气的小孩子去和郎世宁学线画法，也就是西方绘画中的焦点透视法。皇帝对画师的样貌有要求，可见以后要常在御前伺候的。画院里比较成熟的画师，比如焦秉贞和冷枚也很认真地向郎世宁学习西画技巧。焦秉贞本来是传教士汤若望的学生，通晓天文、历法，大概从南怀仁神父那里学到了透视法，并用此技巧创作了四十六幅《御制耕织图》，由康熙题词，于 1696 年制成木版画刊行。郎世宁来到清廷后，焦秉贞应乾隆要求而作的《历朝贤后故事图》已经完全用欧式透视法来再现宫廷内部

◎焦秉贞《御制耕织图》

的空间。

"冷枚是焦秉贞的学生，从他的《春闺倦读图》来看，他肯定从郎世宁那里看了不少外国资料，画上完全像是一个欧洲少女。身体的一弯、一折、一转构成三道弧线，小狗回顾又和女孩的弧度形成回环，这种点缀和呼应也是中国仕女画里极其罕见的。女子的衣纹接近西洋画里对薄纱织物的处理。室内的墙壁、桌子的花纹、桌上的佛手和书籍、高几上的花瓶罐子、墙上的笛子等物，都符合透视法，只有高几的腿是反透视的。笛子上的阴影体现了浑圆的立体感。画家那得意洋洋的眼神通过画中女子看向观众，似乎这是一场用欧洲透视法表现中国器物的考试，而画家高分通过。

"郎世宁对清朝宫廷美术风格的影响是全方位的：他参与圆明园的设计，组织绘制了一套十六幅《平定准噶尔回部得胜图》，并送回欧洲制作成铜版画，后来皇帝把这些版画赏赐给功臣、亲信，大受好评。第一个在清宫里印铜版画的是马国贤神父。1723 年马国贤回欧洲，郎世宁继续主持铜版工作室。但是，郎世宁的影响又是短暂的。1799 年乾隆去世后，清廷对于欧洲技术的喜爱也戛然而止。该时

禁苑種穀

宋史曰慈聖光獻曹太后曹
彬之孫女性慈儉重稼穡嘗
於禁苑種穀親蠶善飛白書

◎焦秉贞《历朝贤后故事图》 册之《禁苑种谷》

◎冷枚

《春闺倦读图》

期来到中国的西方人在清廷眼里就像是贪婪、狡诈和强横的秃鹫，是盘旋不去的心头大患。嘉庆皇帝很少去圆明园，恐怕不只是因为节俭，而是他对洋人和西洋文化的恐惧和厌恶已经远远超过对西洋奇技淫巧的好奇。"

叔明说："四十一年后，鸦片战争爆发。日本闭关锁国比中国还早。1638年后德川幕府赶走了洋人，基督教作品也被销毁。不过，以欧洲文化为题材或者用西洋技法绘制的作品还是在日本扎下了根，被称为'南蛮绘'，意思是从南欧来的蛮子们的东西。中国画家和知识分子里没有对欧洲文化感兴趣的人吗？"

我说："以郎世宁为代表的欧洲风格只局限在皇室内造珍玩里，中国官僚和知识分子阶层对此类华丽和逼真的美一贯看不上。而在西洋工匠眼里，皇族喜欢流于表面的欧洲艺术正说明他们没品位、内心浅薄。工部侍郎年希尧是一位科学家，他在郎世宁的帮助下写了一本有插图的《视学》来传授透视法则，但透视还是没能流行起来。欧洲艺术对中国产生影响的时代还没有到来。宫廷外的艺术家忙着慕古、复古。我们下一次要说的就是四本行走的书画字典——'四王'。"

清代卷

第三讲

▼

正统和模范 谁得南宗嫡乳：王时敏和王原祁

　　"我总是记不住清初'四王'，这四个人的名、字、号都差不多，作品也几乎是一样的风格。"叔明抱怨说。

　　我说："你可以分两对来记，一对是王时敏①和王原祁②，他们是祖孙俩；另一对王鉴③和王翚，这是师徒俩。这四个人之间，共性大于个性。王时敏和王鉴同族，都是太仓

①王时敏 (1592—1680)，字逊之，号烟客，晚号西庐老人，太仓（今属江苏）人，明末清初画家。
②王元祁 (1642—1715)，字茂京，号麓台、石师道人，太仓（今属江苏）人，清初画家。王时敏孙。
③王鉴 (1598—1677)，字玄照，后改字元照、圆照，号湘碧，又号染香庵主，太仓（今属江苏）人，明末清初画家。

人，都出自簪缨门第。簪缨世族，就是每代都有人当朝官的门第。因为文官用簪束发，武官用缨束发，所以有这个说法。王时敏家在太仓的宅子叫'大学士第'，这是万历皇帝赐给王时敏的爷爷、文渊阁大学士兼首辅王锡爵的宅第匾额。王锡爵的儿子王衡二十七岁在顺天乡试中考取第一，但是当时有人上疏说他有舞弊之嫌，为了不影响父亲的仕途，他在王锡爵当权时没有继续参加考试。直到1601年，王锡爵已罢相多年，王衡才去应试。四十一岁的王衡也毫不含糊，考出全国第二名（榜眼）的好成绩。王时敏没有参加科举，而是以荫袭官，但最后也凭自己的本事当上正四品的太常寺少卿，人称王奉常。入清以后，王时敏没有去做清朝的官，但也没反对儿子们去参加清代的科举考试。他的八子王掞官至文渊阁大学士，位居一品。王时敏的孙子王原祁中进士后任书画谱馆总裁、户部左侍郎，从二品。这一家子都是读书苗子，令人仰慕。王鉴是明代文坛领袖王世贞的曾孙，也是王时敏的好友。王鉴发现了年轻的绘画天才王翚，惊叹其才华，遂收其为徒弟。他还将王翚引荐给王时敏。后来王时敏的画多由王翚代笔。1691年，经众人引荐，王翚进京担任巨制《康熙南巡图》首席画师。

王翚的作品在康、雍、乾三朝都很受追捧。'四王'现象说明，知识贵族的血脉在明清之间是延续的。"

叔明问："同样是异族占领了汉族的江山，为什么宋元之间是断裂，明清之间却是延续呢？"

我说："因为清代帝王相信他们继承的是正统。'正统'这个词对于理解清代书画乃至整体文化非常重要。清代前期，顺治和康熙两朝刻意提高辽金王朝的地位，增祀辽金帝王于历代帝王庙。乾隆时期编四库全书，编到元末明初杨维桢的《正统辨》一文时，编辑们怕犯皇帝的忌讳，把这篇以元为南宋正统、却轻视辽金地位的言论给删除了。乾隆对这个处理大不以为然。他表示：'正统是什么？正统就是继承前代的传统，开启新的世代。东晋以后的南朝，虽然偏居江南，那也是承袭了晋的正统。北朝虽然强大，却不能说是中华正统。宋朝南渡后虽然是金国侄子辈的，却依然拥有北宋的中华正统。'此语一出，石破天惊。这就是清代的唯文化论啊！哪里还有什么满、汉的分歧？哪里还在意新朝旧代的芥蒂？分明是把汉族文人最看重的文化正统放在了至尊的位置上。这正是乾隆想达到的效果。他进一步说：'我朝为明复仇讨贼，定鼎中原，合一海宇，为自古得

天下最正。'所以杨维桢的《正统辨》不但不必从《辍耕录》里删除，还被补入杨维桢的文集《东维子集》，而乾隆这篇重要批示也要抄录于《辍耕录》和《东维子集》卷首。"

叔明说："如此说来，清朝皇帝不但不排斥汉族文化，还要表明自己才是这顶文化皇冠的最合格继承人。"

我说："顺治启用明代崇祯朝的官僚，且基本官复原职。康熙也祭拜明朝皇帝。此外，清朝从顺治二年（1645）就重开科举。这些举措既是为了政权平稳过渡，也因为清朝皇帝打心底觉得自己和明朝皇帝同是龙子龙孙，是一脉相承的。康熙和乾隆都是天资聪颖又勤勉的学霸，他们都打算在短时间内吸收中华文明的精髓。在关外的时候资源有限，入关以后有了大量的学习资料，但他们却不得其门。怎样才能更有效率地学习呢？请补习老师嘛。康熙亲政后设置南书房，召集翰林词臣中才华出众者为'南书房行走'在此伺候，以便随时请益，这些人就是日后康熙的近臣和宠臣班子，如沈荃沈宗敬父子、高士奇[1]、陈邦彦、蒋廷锡、

[1]高士奇（1645—1703），字澹人，号江村，钱塘（今浙江杭州）人，清代诗人、书画鉴赏家。

查升等。康熙的书法老师沈荃尤为推崇董其昌①的书法，诗文老师高士奇推崇董其昌的绘画和南北宗论，这就使康熙心目中的董其昌形象越来越高大，他认为董其昌学问、诗文、书法、绘画、鉴赏全方位第一，乃是中华文脉正宗，以至于他特意找到董其昌的孙子并给他封了个官。在科考尤其是殿试中，会写一笔董体的考生被取中的可能性就提高了不少。在扩充内府收藏方面，董其昌推崇的南宗以及董其昌的华亭派也极受重视。清初'四王'里，两位'老王'都是董其昌的入室弟子。王时敏从小跟董其昌学画，王鉴也拜董为师，二人都终身奉董其昌为正统，王原祁和王翚可称董其昌的再传弟子，四王其实还是董门一派。"

叔明说："看来董其昌在清代画坛的地位之所以如此崇高，康熙身边的高士奇起了很重要的助推作用。高士奇也是明清之交的著名文人吗？"

我说："高士奇在遇到康熙前只是个卖字谋馆的穷书生，没有考取功名，但是很有捷才，口才出众。据说索额图把他

①董其昌（1555—1636），字玄宰，号思白，别号香光居士，华亭（今上海市松江区）人。明朝后期大臣，著名书画家。卒后获赐谥号"文敏"。

推荐给康熙当秘书，相处一段后，青年康熙如获至宝，以高士奇为良师益友。要说学问见识，翰林院里比高士奇渊博的人多了去了，但高士奇能深入浅出地点化康熙，其讲解总能让康熙茅塞顿开。康熙说，高士奇带我入学术之门，遇到古代诗文，他一看就知道是哪朝哪代的，我很是惊叹。他把法门传授给我，很快我也能辨别诗文的年代了。"

叔明说："如果高士奇生在现代，我会认为他用了大数据分析，分析常用字、词频、句式，就能快速掌握每个时代的文学风格。不管哪个时代，他都是个极聪明的人了。"

我说："高士奇无疑是个速成学习的专家。他善于收集情报，长于揣测人心，而且博闻强记。这些能力和康熙的需求无缝对接。高士奇向内侍收买情报，康熙最近读了什么书、关心什么事，他都能得到第一手资料，能有针对性地提前准备，所以不论康熙问什么，高士奇都胸有成竹，这让康熙越来越惊叹于高士奇的学问深不可测，群臣中几乎无人能比。虽然高士奇至多是个秀才，却是康熙心目中的大学士。康熙的宠爱和亲近给了高士奇政治资本，他每天下班回家，门口都挤着达官贵人的马车，和他打听今日圣意如何，这些必然转化为他的经济资本。高士奇的高明

就在于他把经济资本投资在书画收藏上，这就又转化为新的文化资本。高士奇最初的文化资本其实拿不上台面，只能糊弄没见过世面的青年皇帝。然而，经过几十年孜孜不倦的经营，高士奇已经成为继老一辈收藏巨擘梁清标之后的执牛耳者了。近人作品里，高士奇独爱董其昌，这种热爱也完整地传递给了康熙和深得康熙宠爱的乾隆。乾隆遍收私人收藏，高士奇、梁清标和宋牧仲等人的藏品也尽入内府。"

叔明说："套句时髦的话，董其昌在清代的崇高地位其实是被建构出来的。"

我说："董其昌自己也参与了建构，他把文徵明的收藏、鉴赏评论、创作三位一体的艺术生活模式推上了公共舞台。文徵明的这种生活模式只是个人爱好，但是董其昌却将其变作垄断话语权和获取利益的经营手法。王时敏是大家子弟，并没有师父董其昌那样的野心。王时敏的爷爷王锡爵请董其昌教孙子画画，董其昌很重视，还为王时敏做了《课徒稿》，于古迹中精选'法备气至者'二十四幅，缩小临摹，装成巨册，让王时敏随身携带，随时领会。后来，王时敏和董其昌两家结为亲家，两个家族就更紧密地

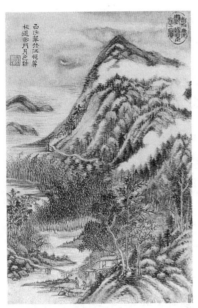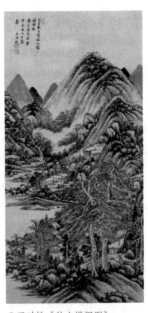

◎王时敏《杜甫诗意图册》之《江村月色》　◎王时敏《仙山楼阁图》

结合在了一起。王时敏继承了董其昌对收藏的热爱，但是他的收藏真的可与前代项子京、董其昌比肩吗？难说。恽寿平[1]《记秋山图始末》里转述了出自王翚之口的一段故事：

①恽寿平（1633—1690），初名格，后以字行，改字正叔，号南田、云溪外史、白云外史、东园客、草衣生等，江苏武进（今常州）人。作为明末清初著名的书画家，他恢复和发扬了没骨花卉画的独特画风，并开创了"常州画派"。

其师王时敏持董其昌的介绍信前往大收藏家润州张修羽家寻访黄公望的《秋山图》，看得如痴如醉。五十年后，王翚、王时敏和王鉴三人再次得观《秋山图》，笔墨都是真的，但是意蕴却荡然无存。几人恍恍惚惚。难道王时敏当年所见所感是做梦吗？或者是画作成精失了魂魄？抑或者是被移花接木了？ 如果画品承传有序的话，符合逻辑的解释是，王烟客先生当年抱着先入为主之见，给《秋山图》加了许多光环，而在五十年后的严苛眼光打量下，早年的光环烟消云散了。"

叔明说："可是黄公望画里的潇洒生气，莽莽苍苍，王时敏的画里就没有。"

我说："黄公望走过多少名山大川，风餐露宿，此中滋味，大家公子难以体会。王时敏的画风得黄公望之致密，却未得其意蕴，只有一团死气沉沉。王原祁小时候在爷爷案子上偷着画了几张纸。王时敏看见这画，心想：哎，自己什么时候画的，不记得了。后来知道是自己孙子画的，啧啧称奇，说这孩子以后比我强。王时敏严格执行董式教学法，让爱孙遍览家藏真迹，还亲自绘制《仿自李成以下宋元名家山水册》供孙子临摹。所以王原祁说自己得南

宗正脉，正宗得不能再正宗。当时王家收藏的名画有：王维《雪溪图》、董源《溪山行旅图》(即《半幅董源》)、李成《山阴泛雪图》、赵令穰《湖庄清夏图》、赵孟頫《洞庭东山图》、黄公望《陡壑密林图》和《夏山图》、倪瓒《春山图》、王蒙《林泉清集图》、沈周《仿黄公望富春山居图》等。王原祁遍摹宋元名家真迹。他是创作式模仿，发展出新的笔法和趣味。比如《仿倪黄山水图》，兼用倪瓒的空灵简逸和黄公望的浓郁苍然，笔法也灵活多变。"

叔明问："完全以仿作为创作，不觉得无聊吗？难道王原祁就没有完全发自内心、和旁人无关的创作冲动吗？哪怕只是偶尔？"

我说："毕竟王原祁是进士出身的官员，虽然祖父吩咐他'当官了也要钻研画理，以继我学'，但他也只能在日常工作和生活之余画画。此外，正如饱学之士讲究'无一笔无来历'，王原祁以南宗正传自居，责任在于继承和保存，在某种程度上达到了一种无我的状态。王原祁是学者型的画家，画的是美术史式的画。但是他也能做到对前人笔墨的批判性改造，自出机杼。"

叔明说："了解，就像德国犹太学者本雅明说要写一本

全部由引文组成的著作，书里没有一句自己的话，全书的内容都是引用别的学者的著作。"

我说："这是谦逊又狂傲的说法。王原祁的谦逊，在于他自认是一名画者，是伟大的南宗传统的一部分，而不是哪一幅画的'作者'，不需要声明著作权。他的狂傲，也在于他不需要声明自己是哪一幅画的作者，他自己就是南宗绘画继往开来、承上启下的一部分。但是平心而论，王原祁的画有他独特的面貌，那是一种类似甜白瓷的恬静、从容、妥帖。《仿黄公望山水图》轴把大痴山水烂熟于心，像摆盆景那样上下左右调整，最后形成一个不能再移动的坚实整体。听起来是不是很塞尚①？王原祁和塞尚一样重视对空间结构和绘画表面节奏感的处理，但是在王原祁这里，空和虚的部分也表现得和山石等物质部分一样饱满充实。同时，王原祁追求绘画空间结构、内心感受结构以及植根在他脑海里的形式体系这三者之间的共鸣。高居翰曾说王原祁的创作冲动部分源于那一整套形式体系，一头紧系着

①塞尚 (1839—1906)，法国著名画家，后印象画派的主要代表，现代艺术的先驱。西方现代画家称他为"现代艺术之父""现代绘画之父"。

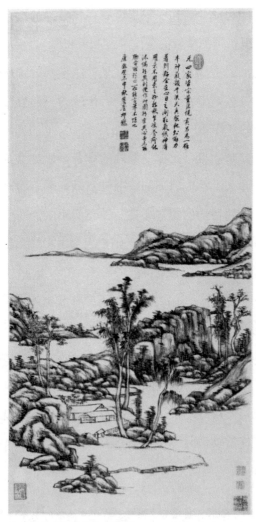

◎王原祁《仿倪黄山水图》

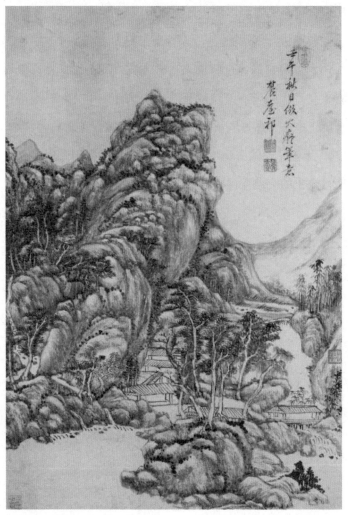

◎王原祁《仿黄公望山水图》轴

历史，另一头深深根植于他头脑中。"

叔明说："塞尚也是追求普桑那样'高贵的单纯，静穆的伟大'吗？他通过解构来追求古典的均衡，这在许多人看来是离经叛道。好玩的是，在中国传统里，好好地待在传统正中央，做好继承人，也能形成突破。"

我说："中国文化本来就有极其广袤的张力，但是这也使得真正的突破变得极其困难。"

清代 卷

第四讲

▼

董其昌真的错过了王铎吗？

叔明说："今天我们是不是要讲王鉴和王翚？我要先说说我对王翚作品的一个印象。在南京，我去看过江宁织造博物馆的资料梳理和多媒体展示，水准极高。当时里面有一个环形银幕在展示《康熙南巡图》，据说这是受'台北故宫博物院'的启发。牛马舟车都会动，市井争诮，官兵操练，官员行走谈笑。看着看着，街市慢慢转暗，灯火初上，大雪渐飘，一共三种变化，徐徐从卷首波及全卷。王翚负责这幅画的起稿、山水和树石，画人物牛马的是杨晋，房屋、舟车由画院其他画家补齐。看着清代画院供奉们的笔墨，我的鸡皮疙瘩都起来了。我印象里的宫廷画就是圆熟、

安稳，没有想到可以如此趣味盎然，画家们付出了多少心血啊！"

我说："王翚被同时代画家视为天才。每一个看过他作品的人都感叹其惊才绝艳，用纳兰性德的话来说就是'惊为优钵昙花，千年一见，恨不能缩地握手'。王时敏感叹：如果董其昌能见到这孩子，该多么高兴！ 言下之意，董其昌这辈子教过的学生，没一个能比得上王翚的天分。非洲谚语说，'养一个孩子需要举全村之力'。那么，培育一个天才也是集一个区域的文人朋友圈之力了。当然，如果王翚出生在王原祁那样的家庭又另当别论了。"

叔明问："王翚出身很贫困吗？"

我说："对于天才来说，贫困并不是最差的环境。王翚祖上四辈都是画工，他少年时代拜常熟本地画家张珂为师。王翚的家人是职业画家，对孩子的天分不可能视而不见，在他们看来，最好的出路就是拜入能作'文人画'的画家门下，成为一个'影子画家'，这辈子也就衣食无忧了。王翚虽不满意这样的安排，但也没有办法，直到他遇到了王鉴。

"王鉴的曾祖父王世贞是明代文坛领袖，家中尔雅楼里的藏书和字画号称江南第一，但是他父亲王庆常好声色，

将家产败坏大半。王鉴素有才名，工于诗画，后来被吴伟业[1] 称为和董其昌、王时敏等人并列的'画中九友'。王鉴的科举之路也很顺畅，他三十六岁中举，在当了两年廉州府知府后即以过分刚直被罢官，但是大家也依然以官职称他为'王廉州'。罢官以后，他说我这辈子什么事都不在乎，就是放不下丹青。民国大收藏家庞元济在《虚斋名画录》里记载过王鉴《虞山十景图》，是对实景的真切描绘，可见王鉴的写生功力。

"王鉴在朋友那看到王翚画的扇面，觉得其画清新飘逸，认为他是个难得的人才，捧着这一纸扇面几乎看了一晚上。当得知这是二十岁小画工的手笔之后，他一定要收王翚为弟子。王鉴又向王时敏显摆王翚的画，希望王时敏也能教王翚。王时敏感叹：看这画都够格当我王烟客的老师了，怎么还来师从我呢！"

叔明说："是啊，既然王翚如此出色，为什么还要向王鉴和王时敏学习呢？"

①吴伟业 (1609—1672)，字骏公，号梅村、鹿樵生，太仓（今属江苏）人。明末清初著名诗人，与钱谦益、龚鼎孳并称"江左三大家"，为娄东诗派开创者。

我说："王翚其实是在向王鉴和王时敏家里的收藏学习。王鉴和王时敏赞叹王翚的才华，也惋惜他没受过正规训练，没得到好的熏染。于是娄东'二王'开启了联合培养模式。王翚很快就住进王时敏家，全面学习与临摹王家收藏。王时敏还为王翚开了介绍信，将其引荐给各地藏家以及文坛、艺坛名流，尤其是江南词家领袖兼国子监祭酒吴伟业。吴伟业又介绍王翚认识了文坛大佬钱谦益[①]和周亮工[②]。1669年，周亮工邀请王翚到南京作画，王翚住在周家，为周画了十六幅画。在此期间，周也介绍王翚认识了南京的画家群体，包括龚贤[③]、樊圻、吴宏、邹喆、陈卓、叶欣等。王翚还与龚贤成为知交。龚贤是明末清初之际相当有影响力的画家，他工诗文，善行草，融米芾的水墨和幽深的叙事性空间结构于一体。"

叔明说："这画里居然有光！很少在中国画里看到明暗

①钱谦益（1582—1664），字受之，号牧斋，晚号蒙叟、东涧遗老，常熟（今属江苏）人。清初诗坛的盟主之一。
②周亮工(1612—1672)，字元亮，号栎园，又号陶庵、减斋、栎下先生，祥符（今河南开封）人。明末清初篆刻家、收藏家。
③龚贤（1618—1689），一名岂贤，字半千，号野遗、柴丈人，昆山（今属江苏）人，寓南京清凉山。明末清初著名画家，"金陵八家"之一。

◎龚贤《山水册》

对比，我还以为国画都是不表现光的。"

我说："虽然没有证据表明龚贤和传教士画家们有交往，但是龚贤画里的积墨造成的明暗对比和明确的空间感，确实是新的视觉元素。此次金陵相聚打开了王翚的视野。从1669到1686年，他多次往返金陵，每次都和'秦淮诸君'相聚唱和。康熙年间的南京是艺术重镇，千百名职业画家云集，其中最出类拔萃、意气相投的有十几人。"

叔明问："是不是有金陵八家的说法？"

我说："所谓金陵八家，可以查证到的至少有八个提法，一共提到十九名画家。被提到次数较多的有昆山人龚贤，融贯宋元和南北宗画风的杭州人高岑，擅长青绿山水工院体花卉的江苏溧水人谢荪，学赵大年、赵孟頫和刘松年的南京人樊圻、樊沂两兄弟，山水学李成和郭熙、墨竹学李衎的江西人吴宏，山水学赵大年和关仝的松江人叶欣。这些人师承不同流派和法门，很难归于一个画派，但整体来说取法宋元，且不甚尊崇吴门画派和董其昌。他们喜欢王翚，在他们眼里，王翚对宋元画法的领悟程度天下第一，完全可以作为宋元笔墨的传人了。"

叔明问："这是否得益于在王时敏家观摩临写的原作？"

我说："王时敏也说，近世用心画画的人很多，五百年来从未见过的天才只有王石谷一人。从王时敏的《临范宽溪山行旅图》来看，他临摹能力也是一流的。王时敏不肯出仕，家里九子三女，嫁娶负担很重，不得不分批卖掉家里的藏画。所以他作《小中现大册》，固然是学习提高，也是和这些宝贝们的分别留念了。王鉴为王时敏临摹了不少作品，估计王翚在王时敏的西田别墅里精研藏画的时期也承担了很多类似工作。"

◎王时敏《临范宽溪山行旅图》

◎王翚《仿李成雪霁图》

◎李成《群峰雪霁图》

　　叔明说："可是他的《仿李成雪霁图》和李成的原画不一样啊。"

　　我说："临是原样复制，仿则有自己发挥的空间。我们不能确定王翚仿的是否是李成的《群峰雪霁图》，但是很明显李成（以及范宽）画里主峰、中峰和岩岸是以远、中、近三景来组织的客观对象，有如三幕戏剧，而在王翚画里，山峰合成一个实体。王原祁盛赞王翚阐明了'龙脉'的概念。但黄公望早就提出了'画中有风水存焉'之论，也在《九峰雪霁图》等画里提供了鲜明的实例。王翚是一个阐发者。他精心布置龙脉，山峰悄悄从被冷静观照的客体变成了有灵魂的生命，王翚的意志、想象和内心格局都投射在这龙脉里。王翚给周亮工作完十六幅画后，写了题跋，开宗明义道：'嗟乎！画道至今日而衰矣，其衰也，自晚近支派之流弊起也。'为什么这么说呢？浙派、吴门、松江和娄东各派互相讥诮，王翚自己也是在遍览东南藏家千年名画数百种后才知画理之精微、画学之博大，相比之下，执着于区区某家山石者便煞是可笑。王翚心目中的大成之作是：'以元人笔墨，运宋人丘壑，而泽以唐人气韵。'这种说法挺傲气的，言下之意是：元人的丘壑、宋人的气韵、唐人

的笔墨丘壑皆不足观。"

　　叔明说："这么说来，王翚并不像王时敏和王原祁那样复古、昵古，而是抱着进步主义的观点。那他究竟做到没有？"

　　我说："王翚说临赵孟頫的《桃花渔艇图》，但其实这幅画根本就是王翚自己的创作。此画采用俯瞰式，逼真展现了陶渊明《桃花源记》中'缘溪行，忘路之远近。忽逢桃花林，夹岸数百步，中无杂树，芳草鲜美，落英缤纷'的空间格局。此种匠心独运，令人叹服。青绿和桃红搭配，鲜妍富丽，山头不用皴而用深绿苔点聚成纹理、向背，这是从赵伯骕而来。云气缭绕，水纹荡漾，皆是宋法。更为重要的是王翚没有沿袭两宋画面的布局，而是直承其心法，不拘一格，出奇制胜。"

　　叔明说："笔墨、丘壑都有了，气韵呢？"

　　我说："王翚差便差在这一点儿气上。从这个角度来看，还是王原祁更有气韵一些。大概是王翚笔下形态不够饱满的缘故，总有些拘束小气。不过这些问题在清代书画爱好者看来大概不是问题。王翚知交满天下，朋友们给他的各种留言最后被结集成为《清晖赠言》。太仓、常熟、南京、徽州的画家都很欣赏他，不仅是朝中大臣，就连康熙

◎王翚《桃花渔艇图》

身边的红人高士奇、辅国将军博尔都、大学士梁清标也都对王翚赞不绝口。王翚的人缘之好与交际之广，在整个中国画史上也是数得着的。他的朋友既有清朝贵族和权臣，也有弹劾明珠的谏臣笪重光、被贬谪的周亮工，更有明代遗老吴伟业、钱谦益，交友政治谱系之广，蔚为奇观。1685年，王翚被纳兰性德多次的诚意相邀所感动，带上得意门生杨晋准备进京去纳兰性德家当渌水亭画师，然而到了京师却得知纳兰性德竟然已过世了。王翚恸哭于寝门之外，然后执意南归。京师各路高官纷纷挽留，王翚说'生死有命，我不来对不起知己，他死了我如久留，也是对不起知己'。几轮宴请后，王翚踏上归途。京城百官设宴为王翚送行，送别留言挂在王翚车前的牛腰上，足有百轴之多。五年后，王翚第三次进京，这次是被公推为巨制《康熙南巡图》的总策划和首席画师。方闻[①]先生认为，王翚在四十岁左右的时候发现了南宗画派的特质：不陷于细节描写，而是以抽象的笔法和气势制胜。但是王翚后期的绘画依然

①方闻 (1930—2018)，国际著名的美术史家和文化史学家、艺术文物鉴赏专家、教育家，致力以"风格分析"的方法来解决中国古代书画的断代问题。

着力于展示山水的地质特征和物象的复杂面貌。《康熙南巡图》中的山水部分大多由王翚本人执笔，用的是他已经烂熟于心的北宋雄浑画风。"

叔明问："《康熙南巡图》模仿了《清明上河图》的风格吗？王翚见过《清明上河图》吗？"

我说："《清明上河图》在明清鼎革之际不知落入谁手，到乾隆时期才重新现世。王翚也许见过仇英版的《清明上河图》。《康熙南巡图》共十二卷，王翚带领众多画工耗时数年画完，画的是康熙第二次南巡的盛况，绘制了康熙从京师永定门出发，经由山川、城池到最后返回皇宫的全过程，共十二段。中国绘画史上以前从没有过这样的长卷。《清明上河图》一城一河的规模远远不够用。王翚在这套作品中切实践行了'以元人笔墨，运宋人丘壑，而泽以唐人气韵'的思路。第九卷杭州至绍兴的画面上能明显看出元画的影响。船队横亘水面，以小船、牛车衬托大船之伟的手法，让人想起元人王振鹏的《龙池竞渡图》。不过《康熙南巡图》里人物之间的距离过于平均，没有分组来体现情势动态，有点像撒豆成兵的符咒人儿。牛、马也是静态的，像纸牛、纸马，远没有宋元风景画上简笔人马舟车那样活

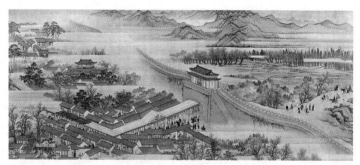

◎王翚等《康熙南巡图》（局部）

灵活现。平展延伸的原野和远处三角形的概念性远山，全然是用的赵孟頫的构图法。用书法笔触画出的树木，宛如从赵孟頫画中移植出来的一样。"

叔明说："赵孟頫说过'画贵有古意，若无古意，虽工无益'，现在他也是古人了。"

我说："这青绿山水的造型，是透过赵孟頫、赵伯驹，上溯到李思训那里去了。在这画中行走，一路上你能看到赵伯骕的松、黄公望的柏、赵葵的竹子、文徵明的杂树、倪瓒的方亭、沈周的柳、李思训的云。人物和建筑部分由王翚的弟子杨晋和其他画师完成，画师们用散点透视的方法安排了缭绕的云雾来融合建筑和远景。这云蒸霞蔚的手段，被画家们用来表达瑞气或龙气。美国纽约大都会艺术

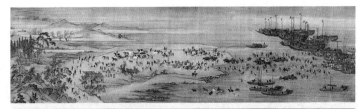

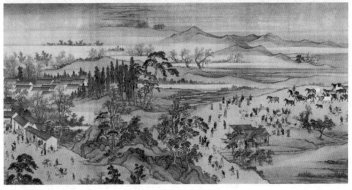

◎王翚等《康熙南巡图》第九卷（局部）

博物馆专家何慕文认为，《康熙南巡图》的目的是要表现清皇室继承了中华政治和文化的正统。有学者提出，王翚被选为担纲画师，正因为他得到了在朝官僚文臣和在野遗民的共同认可。然而，王翚在北京作画这几年心里并不自在，甚至倍感压抑。他内心从来都是一个南方遗民，当这个身份被唤醒后，眼前歌功颂德的政治任务就几乎无法进行下去。《康熙南巡图》完工后，康熙非常喜欢，要给王翚封

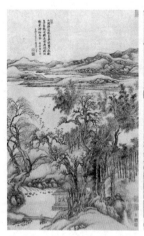

◎王翚《秋树昏鸦图》及局部

官，但王翚拒绝了。他归心似箭，选择回到家乡虞山画画。归乡之后，王翚一直保持良好的创作状态，晚年作品多沉浸于北宋名家画意，似乎是一种回归。他八十一岁时取唐寅诗意画《秋树昏鸦图》，诗曰：'小阁临溪晚更嘉，绕檐秋树集昏鸦。何时再借西窗榻，相对寒灯细品茶。'这画在气质上接近李成的《寒林图》，饱含江山萧萧之感。王翚用天时之冷来烘托朋友情谊之暖。他似乎感到人生已经入冬，但是依然坦然面对即将来临的一切。这幅画笔触松弛、笔力劲峭。不过，此画细节部分经不起推敲，鸟的分布以及

水口的分布都犯了过于平均的毛病。同样是画寒风中的树叶，戴进就比他好得多；不过比起王时敏和王鉴，王翚肯定好得多了。"

叔明问："也就是说，你并不认为他是五百年才出一个的天才？"

我说："所谓'五百年来从未之见'，应该只是文人之间互相赞许的修辞手法吧。在董其昌带起的临摹风气中，王翚的技能点或许是最强的，但是他本人的艺术造诣到不了伟大的高度。王翚的美术训练基本来自临摹，作画缺少对现实的观察和理解。他习惯以程序化的笔法来表现一定的题材和要素，换句话说，都是套路；同时他的画又缺少元人的书卷气，不耐看。"

叔明说："王时敏惋惜董其昌和王翚无缘碰面，可董其昌真见到王翚会很惊喜吗？未必。王翚不够学究气，不执着于正统，什么都学，胃口太好，董其昌也许会大摇其头，认为王翚还是从俗了。不过我不喜欢董其昌，所以我对王翚很满意。"

我说："王翚正是董其昌影响下的画学教育的产物，在这个意义上，王翚已经会过董其昌了。"

清代卷

第五讲

▼

吴历为什么回归中国画？恽寿平为什么画牡丹？

　　我说："关于清初画家有一种两分法：'四王'、吴、恽一向被认为是正统领军人物；'四僧'、金陵画家和新安画家们则被认为是非正统画家。"

　　叔明问："'四王'我们说过，吴、恽又是谁？"

　　我说："吴是吴历①，他和王翚都是常熟人。他家在言子巷，距离孔子唯一一个南方弟子言偃（字子游）的故居不远。那里有一口井，水如墨汁，吴历遂以'墨井道人'为

―――――――

①吴历（1632—1718），清初画家、诗人。本姓言，字渔山，号墨井道人、桃溪居士，常熟（今属江苏）人。为"清六家"之一。

号。吴历祖上出过左副都御史和几位进士，到吴历这一代家产不存，但家风犹在。他跟随虞山派琴师陈岷学琴，跟举人陈瑚学儒学，跟钱谦益学诗。法国耶稣会在常熟有一个分部，吴历和耶稣会教士们过从甚密，还曾经赠送给一位神父一幅《湖天春色图》。树木的形态勾勒，湖岸边缘的明暗刻画以及远山的造型都明显受欧洲铜版画影响。山色和草色

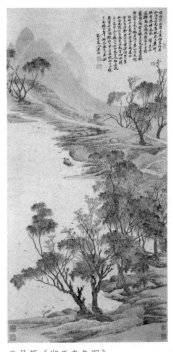

◎吴历《湖天春色图》

连成一片，色泽是浸润在线条造型中的，而不是国画传统中点染出来的青绿山水。"

叔明说："也许神父给吴历看过一些欧洲美术图片，吴历的视野为之一新，把受启发后创作的新作送给神父作为答谢。苏立文《东西方艺术的交会》里面提到了鲁日满神

父和吴历。比利时鲁汶大学的高华士博士出过一本基于鲁日满神父工作日记的专著，里面也说到吴历皈依基督教的年代应该比之前认为的 1681 年要早。1671 年前后吴历就已经皈依基督教，十年后才公开基督徒的身份并去往澳门学习拉丁文、哲学和神学，1688 年被授神职，回到江苏。"

我说："吴历在暴露教徒身份这件事上很谨慎。他是第一批接受中国籍天主教主教罗文藻祝圣为司铎的三人之一，根据罗文藻的书信，吴历自幼领洗。吴历应当不会骗他。吴历小时候家附近的言子故居在明朝曾改为天主教堂，至清雍正年间才停止使用，可以推测，吴历和传教士们比邻而居。明末时天主教在中国相当活跃。顺治元年清政府还任命汤若望为第一位洋人钦天监监正，相当于国家天文台台长。1652 年，汤若望的中国学生李祖白还写了本《天学传概》，提出如德亚①后裔来到中国，大概就是伏羲那个时代，成为中国人祖先。这可捅了马蜂窝了。学者杨光先写了几篇檄文，批判汤若望以西洋历法乱中国历，李祖白更是居心叵测，'实欲挟大清之人尽叛大清而从邪

①如德亚，即西亚近地中海之巴勒斯坦一带，系天主教创立者耶稣诞生的地方，素被奉为天主教的圣地。

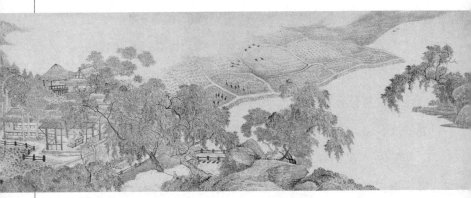

◎吴历《墨井草堂消夏图》

教，是率天下无君无父也'。鳌拜等四位顾命大臣本来就担忧汤若望等西洋教士对康熙的影响力越来越大，怎么可能能放过这个送上门的把柄？结果，汤若望被判处决，李祖白被判凌迟，在孝庄太后的极力周旋下，汤若望被免除死刑，李祖白和其子等五人被改为绞刑。天主教徒一时人心惶惶。直到1669年康熙扳倒鳌拜后才还汤若望自由、为李祖白平反，并颁旨说天主教不是邪教，天主教徒们也没有作乱，以后将照常供奉。所以，这个时期的吴历才敢于比较公开地和教士们交往。有意思的是，吴历晚期的作品逐渐摒弃了西画的影响，回到中国画的传统。"

叔明说："从吴历的画上一点看不出他是基督徒，不像

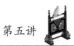

日本十七世纪的基督徒画家，他们的作品里就有宗教味。"

我说："吴历对于中西艺术乃至文化差异相当富有洞察力。吴历指出，中国字集点和画，然后配声，西洋文字先有发音，再以横散笔画组成单词；中国画不取形似，谓之神逸，西洋画则全在阴阳向背、形似窠臼上下功夫。可见他意识到了西洋画的特点，在西洋画中走了一遭之后，又回到中国画的立场。吴历晚年曾写诗道：'旧囊了无西方物，乃画一只赠子恖。'吴历即使当了耶稣会神父，依然被认为是中国正统画家，王原祁对他极为推崇。"

叔明问："吴是吴历，恽是不是你上次提起过的王翚的老友恽寿平？"

我说："是的。寿平是字，他的本名是恽格。他比王翚小一岁。恽寿平出身毗陵（今天的常州）望族。常州这个地方不简单，西晋时八王之乱，士族随晋室南渡，所设置的侨郡就在这一带，称晋陵。顾恺之就是晋陵人。后来兰陵萧氏把武进改名为南兰陵，对应山东兰陵。恽寿平的父亲是复社[①]骨干恽日初，他和陈洪绶都师从于刘宗周。恽家

①复社，明末江南士大夫的政治集团。

人有烈骨。恽日初的堂兄恽厥初任湖广按察使时还带兵继续抗清。恽日初的老师绝食殉国，恽日初带着两个儿子奔赴福建加入南明隆武政权抗清。1645年，清朝在江南再次颁布剃发令，大家都要剃发留小辫儿，一时江南反清情绪高涨，清军无力继续南进围剿南明政权。南明诸王烂泥扶不上墙，不乘喘息之机图谋大业，反而自家人先打起来。清军再度进攻，夺位的诸王逐个被灭。建宁战役中，恽寿平的大哥战死，二哥和父亲不知所踪，恽寿平被俘。因为年龄小又丰神俊朗，且能书善画，恽寿平竟被闽浙总督陈锦的夫人认作义子。"

叔明问："这算不算认贼作父？"

我说："恽寿平首先要生存下去，然后才能去找二哥和父亲。陈锦战功彪炳，膝下无子，是最好的保护伞。后来，性格暴虐的陈锦被家丁杀死，陈夫人和恽寿平扶棺北上，到了杭州灵隐寺。他们在灵隐寺做法事时，恽寿平赫然发现僧人里竟有自己的父亲。于是他借住持具德和尚之口告诉养母，自己要保平安就必须出家，如此终于离开陈家，在灵隐寺出家并和父亲相认。避过风头后，父子归家。有过这样一番经历，恽寿平下半生不会和官场再有交

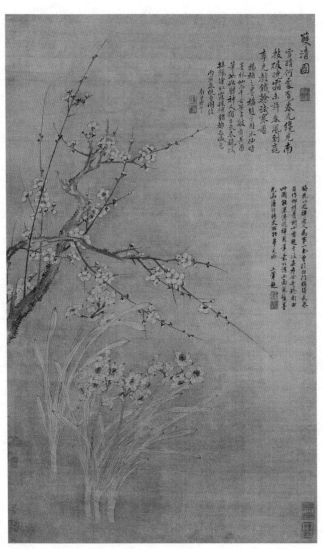

◎恽寿平
《双清图》轴

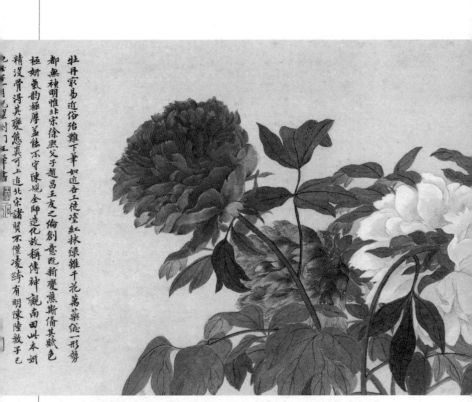

牡丹家易近俗殆难下笔如迫去工徒逞红抹绿雏千花万蕊徒一形势都无神明惟北宋徐熙父子赵昌王友之伦创意既新变态斯备其赋色极妍气韵极厚盖能不守陈规舍师造化故称传神窥南田此本妍精没骨得其爱态真可上追北宋诸贤不惟凌跨有明陈陆数子已
乙丑初三月毫里里刘丁玉华书

◎恽寿平《牡丹图》

集，而纯以卖画为生。恽寿平以花鸟画出名，其实他善画金石，腕力过人，山水画得也很好。他在好友、常州藏书家唐宇昭家里认识王翚后，迅速与王翚成为至交，常一起出游、赏画、作画。据说恽寿平发现王翚的笔法和自己很相似。他觉得自己已经出名了，王翚还是王时敏家的小学徒，所以决定专画花鸟，不画山水。大家都说恽寿平高风格，甘心成人之美。我看也未必。从恽寿平现存的山水画来看，他的笔力和王翚相差太远，完全不该有这样的顾虑。恽寿平画花卉继承'写生赵昌'的传统，学五代滕昌祐[①]和宋代赵昌[②]，在庭前遍植花卉，并早晚观之写生。他在气韵和技法方面师法徐熙[③]和其孙徐崇嗣，画有逸气的没骨花卉。徐熙以淡墨勾勒、丹粉点染，徐崇嗣则发展了乃祖的技法，

①滕昌祐，字胜华，吴（今江苏苏州）人，唐末、五代画家。擅花鸟、草虫、蔬果，尤以画鹅得名。

②赵昌，字昌之，广汉（今属四川）人，北宋画家。擅画花果，多作折枝花，兼工草虫。师法滕昌祐，亦效徐崇嗣"没骨"法。自号写生赵昌，大中祥符年间，名重于时。存世《杏花图》《写生蛱蝶图》，传为其所作。

③徐熙，钟陵（今江苏南京，一说今江西南昌）人，五代南唐杰出画家。后人将他与后蜀黄筌并称"黄徐"，有"黄家富贵，徐熙野逸"之评，形成五代、宋初花鸟画两大流派。善画花竹林木、蝉蝶草虫，其妙与自然无异。

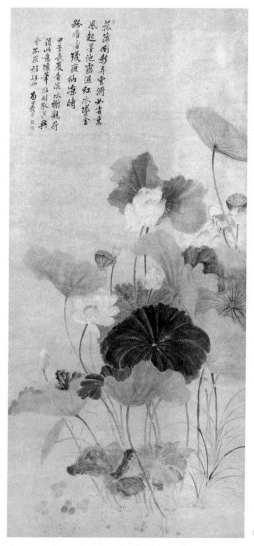

◎恽寿平《荷花》

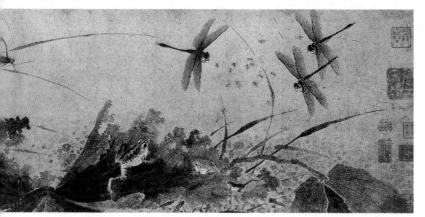

◎钱选《荷塘早秋图》（局部）

连淡墨都不用，纯以丹粉叠色渍染，尽态极妍。"

叔明说："恽寿平的构图很别致。你看这张《荷花》，中心一大块暗色的荷叶充分稳定了画面中心，没有它还压不住四周那些轻盈淡雅的浅色。"

我说："恽寿平画荷，墨色兼用，墨色互染互晕，这大概是跟钱选①学的。他的水仙学赵孟坚，梅学扬无咎，但是在花卉设色如何才能淡雅清丽有韵致这个问题上，钱选给

———————————

①钱选（约1239—约1300），字舜举，号玉潭、霅川翁、习懒翁等，湖州（今属浙江）人。宋末元初著名画家，与赵孟頫等合称"吴兴八俊"。

他的启示最大。在写意笔墨上，恽寿平学沈周和文徵明的士气、唐寅和陈淳的洒脱。不过，恽寿平画的花又和所有人不一样，他画的花都拟人而有情。梅花是历经寒劫的高士，水仙是瑶台仙子，秋海棠贞而极丽，菊花丰姿淡雅，虞美人有光、有态、有韵，绰约便娟。"

叔明说："现在画花卉的是不是多是恽寿平的徒子徒孙呢？这些人里学到艳丽和装饰化风格的人多，学到精神和气韵的少。"

我说："凡画没骨花卉的多半都学过恽寿平。美术史上传恽寿平画法者至少有百人之多。在常州学恽寿平的人最多，形成常州画派。常州画家唐于光，年龄比恽寿平大，却要叫恽寿平叔，因为恽寿平和唐于光的父亲、藏书家唐宇昭平辈论交。唐于光擅荷花，与恽寿平同乡，世有'唐荷花，恽牡丹'之称。武进恽家和吴门文氏一样，画家辈出。恽南田的族裔恽源浚、恽源桂、恽源成、恽源璇都是画家。

"恽家最为人称道的是出了一批女画家：恽兰溪、恽玉、恽冰、恽珠、恽怀英、恽怀娥等。恽冰的儿子毛凤朝、毛凤梧、毛凤仪也是画家。恽兰溪的先生邹一桂号小山，

也得恽寿平笔法精髓，被评为清初花卉'南田之后，惟有小山可媲美'。这些都是常州画派里成就很高的代表人物。从人数上来看，常州画派可谓清朝最大画派之一。"

叔明问："这么说，清代花鸟画的市场特别好？"

我说："花鸟画是绘画中偏向于流行且雅俗共赏的那一部分，在任何时代都有市场。李唐曾冷嘲热讽：'早知不入时人眼，多买燕脂画牡丹。'恽寿平要靠画画养家糊口，画牡丹是最好的选择。清代花鸟的空间比宋代花鸟的空间又开阔了许多，不再只有黄体富贵和徐体野逸之争，而是可以富贵，可以野逸，可以禅，可以道，可以儒，可以娟，可以狂。恽寿平笔下又有一样不同：他的花都是有气节的，有烈性的。但他的传人就未必了。"

清代——卷

第六讲

▼

髡发和剃度：石涛和髡残

　　叔明问："前一阵我读中国美术史时有个疑问：为什么清初的和尚画家这么多？但是现在我了解了，大家纷纷当和尚，和清初让汉人剃发的命令有关。"

　　我说："汉人讲究'身体发肤，受之父母，不敢毁伤'，这是孝的起点。所以，汉人椎髻束发，把剃掉头发算作一种刑罚，称为'髡刑'。西夏、蒙古、金女真和建州女真则都编辫子，顶发要全部剃掉或者部分剃掉。蒙古人占领中国之后，倒还允许各民族保持自己的服装习惯。元朝皇帝还是一种部落观，只要能对所有下级部落保持武力上的绝对优势即可，不会操心大家心里在想什么。可是满人不同，

他们既然自认为承接明代的正统，就必须得到全民族彻底的认同和臣服。剃发留辫是改造的第一步。"

叔明问："这样不是让老百姓内心更抗拒吗？不是会激发出更多的仇恨吗？"

我说："外表已经是顺民了，内心归顺就不远了。清人虽不知道积极心理学，但知道行为会改变思想。不过他们也留了余地，即'十不从'：男从女不从，生从死不从，儒从而释道不从，等等。女人、死人和出家人可以保留以前的发型。剃度也是一种曲线抗拒。'四僧'之一的髡残①便自嘲式地给自己起了这个名。虽仍不免剃头，但总算主动权还在自己手里。"

叔明说："髡残的名字怪，他的画倒不怪。"

我说："这话说得很到位。髡残的个体认同似乎是流动的，忽而僧，忽而儒，忽而道，忽而隐，忽而病。'四僧'都有类似的情况，恍恍惚惚，不知我是谁，谁是我。髡残在'四僧'中文学修养较高，擅长诗文。他是湖广武陵人，

①髡残（1612—约1692），本姓刘，出家为僧后名髡残，字介丘，号石谿、白秃、石道人、电住道人等。武陵（今湖南常德）人，清初画家。与石涛并称"二石"，又与朱耷、弘仁、石涛合称"清初四僧"。

早年习举业，后来跟随任右金都御史的何腾蛟抗清。1645
年，清军攻下南京，弘光朝覆灭。1649年，何腾蛟也在湘
潭战死。之后，髡残逃入林莽，辗转还乡。某年秋冬的一
天，他对着镜子，自削其发，刀光过处，皮破肉绽，血流
满面，随后径自出门去投龙山三家庵为僧。几年之间，髡
残往返于南京和桃源两地，1654年后定居南京，先住城南
大报恩寺，有时住栖霞寺和天龙古院，晚年定居牛首山幽
栖寺直到去世。髡残一生勤奋，最恨懒人。他每天朝夕焚
香诵经，稍有空就去登山览胜，一有所得，便随笔作山水
画数幅，或写几段字，不虚度一寸光阴。髡残是真和尚，
吃苦、精进、守戒，绝对不是躲进空门去偷闲的。"

叔明问："你的意思，陈老莲和张岱都吃不了苦？"

我说："不用说他们，就是同顶着'四僧'名头的八大
山人朱耷①、苦瓜和尚石涛②以及弘仁③都不算正经出家。朱耷起

①朱耷（1626—1705），号雪个、八大山人、个山、人屋等，江西南昌
人，明宁王朱权后裔。明末清初画家，"清初四僧"之一。
②石涛（1641—约1718），原姓朱，名若极，本籍桂林（今属广西），
明靖江王朱赞仪十世孙。后隐蔽为僧，法名原济，字石涛，号苦瓜和尚、
大涤子、清湘陈人等。清初画家，擅山水，兼工书法、诗，并擅园
林叠石，对画论有深入研究。与弘仁、髡残、朱耷合称"清初四僧"。
③弘仁（1610—1663或1664），本姓江，名韬，字六奇，歙县（今属安徽）
人。明亡后出家为僧，法名弘仁，字渐江。死后，人称"梅花古衲"。
明末清初著名画家，"清初四僧"之一，"新安画派"创始人。

初奉母命带弟出家，几年以后又搬到市区茶楼酒肆之所居住，到四五十岁还去找县官闹着要娶老婆。石涛出家了几年便去结识权贵，两次给康熙接驾。弘仁呢，中年出家后几十年云游四方，禅寺和朋友家都不过是住宿打尖的地方，宛如今天的背包客。认认真真做和尚的，也就只有髡残。不过就像你所说，髡残的和尚身份，和画里的文人气质，是可以分开来看的。"

叔明问："这满满当当的构图，是不是学的王蒙？"

我说："髡残主要继承'元四家'传统，构图上受王蒙影响，密不透风，用白云、溪流、道路、瀑布来分解大块，透气提神，达到虚实相济的效果。他多用渴笔、枯笔，披麻、解索皴，用笔墨之粗放来化解造景之细密。髡残虽然向往王蒙生机勃发、草木怒放的世界，但他的画和王蒙已有本质不同。王蒙几乎离开了对物象的再现，走向更纯粹的笔墨形式表达；髡残则依然以写实手法来表现具象主题，他的山还是山，水还是水，充满实感。髡残题诗里有这么一句：'十年兵火十年病，消尽平生种种心。老去不能忘故物，云山犹向画中寻。'在画里，他只需要抵达那座山丘，而不需要翻越那座山丘。"

◎髡残《苍翠凌天图》

◎王蒙《东山草堂图》

叔明问："可以说得更详细一点吗？你是说他以艺术为自愈的手段，自愈是第一位的，艺术上的突破是第二位的？还是说要在画里再现明朝河山？"

我说："髡残重视写生，行走在山林里，登高望远让他的身心受到慰藉。他重视把眼前之象化为笔底之象的过程。在王蒙的画里，笔墨是真正的明星，不同的山体结构和主题是舞台——让笔墨惊艳亮相，呈现不同笔墨组合的张力。在髡残的画里，笔墨只是群演，景观和意境才是真正值得观看的东西。王蒙比髡残更有实践精神。王蒙的生机来自内心的能量和笔墨的高妙，髡残的生机则是从自然界里借来的，流淌在他的眼间、心间、笔尖，铺陈在纸上。髡残的画境勾勒得很仔细，蕴含着旁若无人的静谧。山川是永恒的。至于笔下河山是不是非要姓朱，髡残已经不在意了。他先后多次赴南、北二京拜谒明皇陵，在十年战火里看到各路宗室将领死到临头还在钩心斗角，深感大明气数已尽，不如早些天下太平，让老百姓好好过日子。所以，髡残的好友里有高僧觉浪、继起、檗庵，有宁死不做清朝官吏的顾炎武，也有降清入仕的钱谦益、周亮工、程正揆。"

叔明说："《溪桥策杖图》里几笔勾来的白衣人真是生

动，姿态、心情都活灵活现，这幅画从氛围上来说是小品画，笔墨之丰富却是一张大作品。"

我说："髡残的画抒情而富有诗意，能看出沈周对他的影响，不过在呈现形式和色彩微妙变化上不及沈周。但髡残善于用苍莽凌厉的环境与内省的个人形成对比，相比于沈周，他的作品有更强的张力和更铿锵的'音色'，因此也显得更有飘飘绝尘的逸气，更丰富耐读。你会觉得他的石头是动的，虬结在一起，而人是静的。画家的心已经安顿下来，更能全身心体会万物之机。"

叔明说："怪不得我一看到这幅画，心里就平静下来。四僧里，还有谁的风格和髡残比较相似？"

我说："石涛吧。石涛是明靖江王朱亨嘉之子。靖江王这一支是朱元璋侄子的后代。崇祯自杀、清军俘获南明弘光帝后，唐王朱聿键在福州被拥立为隆武帝，鲁王朱以海在绍兴被人推举为监国，这时候离皇位继承相当遥远的朱亨嘉起了不该有的心思，趁当时东宫无主，穿起黄袍，面南而坐，宣布自己开始监国，并计划到广东，与在肇庆的两广总督丁魁楚共商天下之事。然而丁魁楚反手活捉朱亨嘉，将其送到福建交给隆武帝处置。朱亨嘉被废为庶人后

◎髡残《溪桥策杖图》

◎石涛《搜尽奇峰图》

又被秘密处死，年幼的朱亨嘉之子朱若极被人带至全州湘山寺出家，隐居在此十余年之久。石涛离开广西周游全国是在 1662 年南明政权覆灭之后，也许这时他才真正感到安全。"

叔明问："所以石涛对清王朝并不像大家想的那样怀有国仇家恨，是因为他的仇人是隆武帝和拥戴隆武帝的明朝臣子？"

我说："北京是李自成打下来的，石涛的父亲死在南明皇帝手里，所以他的杀父仇人不是清人而是姓朱的。明代皇帝做过的荒唐事最多，宗室基本被圈养，有悖人伦的事很多，石涛幸好是从小去了寺院，性格没来得及被惯坏或被扭曲。湘山寺为唐代高僧所建，石涛在这里接受了良好教育，展露出书画天分。大时代的变动如同山崩地裂，翻滚的岩

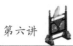

石刚好支成一个小小的庇护之所，石涛在这里安然成长，而天、地、君、亲、师这五座最能压制中国人自我精神的大山，竟然都在这特殊的时空里失效了。石涛性格的锋芒完全没有被掩盖，其作品里所绽放的个性非常之强烈。"

叔明说："太震撼了！自由的律动，恣肆的节奏，难以用语言形容的生机和跳跃，这种感觉，之前我看王蒙的画时曾经有过，石涛又比王蒙宽广了几个宇宙。我第一次看到银河星系的照片时也有这样要落泪的感觉。但是，太空中的星系毕竟是自然的产物，石涛的画是人创造出来的，更能牵动我的情绪。"

我说："我还以为你会和波洛克[1]的行动绘画比较一下

[1]波洛克（1912—1956），美国画家，其作品具有鲜明的抽象表现主义特征。纽约画派代表人物之一。

呢。"

叔明说："不是一回事啊！波洛克的作品已经分子化了——创作者将其纯粹的意志以油彩的形态撞击在画布上。那是殉道者自我消解、自我牺牲的现场，足够极端和伟大，但是不够广袤。石涛的画里有对天下的关注和大爱。他怎么能画出这么博大的作品呢？"

我说："你该去读《苦瓜和尚画语录》，石涛把他绘画的秘密都写在里面。石涛惯作禅语。所谓禅语，就是他已说出所有的真实不虚，有悟性的人能圆融无遗地整个把握，如同吞下智珠，而不懂的人就算掰开揉碎也还是无从下口。他开篇说的'一画之法'至今依然难有定论。'法于何立？立于一画。一画者，众有之本，万象之根。'——究竟什么是'众有之本，万象之根'？'一画之法，乃自我立。'——从我立的什么法？'立一画之法者，盖以无法生有法，以有法贯众法也。夫画者，从于心者也。'——'画从于心'如何解？"

叔明说："我觉得他说得很清楚了。'一画者，众有之本，万象之根'，这个'众有之本，万象之根'就是自我和主体，任何事物都发于自我的认知；很自然地推导出下一步——'一画之法，乃自我立'，就是要确立自我在创作过

程中的主导地位。"

我说："这在我们今天来说几乎是老生常谈了。但是在18世纪初的欧洲，浪漫主义还被视为惊世骇俗的异端邪说，新古典主义还是看上去不可能被攻破的森严堡垒。两种主义之间的对垒持续了约一百年。某种程度上，石涛和董其昌的针锋相对有些类似浪漫主义和新古典之间的剑拔弩张。石涛的'一画之法'向董其昌的'法度'举起了长矛。石涛所说的'一画'不仅仅是比喻'自我'，还是一种方法。所谓一画，是心、腕、意浑成为一的状态，所谓'意明笔透'，这就和董其昌的《画禅室随笔》打起擂台了。董其昌最爱说'古人'如何，'须如何'，怎样是高，怎样是雅，怎样是贵。石涛认为这些都没有价值，不是法，倒是障。石涛说'法无障，障无法。法自画生，障自画退'。所谓的法，是从画上自然生长出来的，所有的障碍也将自然消退。把《苦瓜和尚画语录》和李贽①的《童心说》参照起来看才更分明。李贽是嘉靖、万历时期的一名思想家。他

① 李贽 (1527—1602)，原姓林，名载贽，后改姓名，号卓吾，又号宏甫，别号温陵居士，泉州晋江（今福建泉州）人。明代思想家、文学家。提出"童心说"，主张创作必须发抒己见。著有《焚书》《续焚书》《藏书》《续藏书》等。

嫌当官又穷又不自由，干脆寄住在好友家和寺院，专心写书讲学。他的思想比王阳明还要耀眼，撕开了儒家浑浑噩噩大一统下的长夜。他的'童心说'指出人最宝贵的就是童心，也就是初心。如果因为多读书和义理而壅塞了童心，'童心既障'，那么说话就虚伪，做事也无根柢，写文也不能到位。而用这些假话、假事、假文去和假人们交往，假人们自然赞叹欢喜，满场皆假。石涛和李贽说的其实是同一个意思。什么是'不二法门'？这就是不二法门。

"在《搜尽奇峰图》上，石涛题跋云'郭河阳论画，山有可望者、可游者、可居者。余曰：江南江北，水陆平川，新沙古岸，是可居者。浅则赤壁苍横，湖桥断岸，深则林峦翠滴，瀑水悬争，是可游者，峰峰入云，飞岩堕日，山无凡土，石长无根，木不妄有，是可望者'。表示他的画包罗万象，什么要求都能满足。然后他就开启毒舌模式，针砭时弊，说现在的画家没走过名山大川，哪里知道什么'幽岩独屋'？这些人的足迹不过方圆百里，交一群虚情假意的朋友，买簇新的古董，评论'某家笔墨''某家法派'，不过是盲人给盲人指道、丑妇点评丑妇罢了。他是想让学者知道他的宗旨是不立一法、不舍一法。"

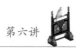

◎石涛《云山图》

◎石涛 《为禹老道兄作山水册》之二及局部

　　叔明说："那我也不好意思说在他的画上看出来王蒙的牛毛皴和黄公望的苔点了。"

　　我说："石涛见过的画太多了，他在书法、文学和鉴赏方面都有天赋。石涛与北京、南京、扬州、徽州的名家和藏家都有交集。以他的出身、资质、天分和气质，大家都乐意和他交往，上赶着把好东西给他看。他像毕加索那样，能将诸家笔墨化入自己的作品中。所以他说，见不到'二王'，我不可惜，和我错过的'二王'应该惋惜。他的《为禹老道兄作山水册》很明显吸收了沈周《东庄图册》的营养，却又比沈周高明得多，抒情陡然上了一个层次，从妙逸进入神明境界了。"

　　叔明说："我毫不怀疑西方人会视石涛为 17 世纪最伟

大的中国艺术家之一。石涛在中国美术史上的地位怎样？"

　　我说："清朝近三百年间，'四王'是正统、正宗，恽寿平的作品代表了中产趣味，仇英一路的界画、仕女画符合富贵人家喜好，'四僧'只在学者、名士的圈子里被珍之重之，就连标新立异的职业画家'扬州八怪'也觉得石涛不可全学，大概是因为他太怪、太野。到近现代时期，学了一脑子西方浪漫主义的文艺精英们和重视书法笔墨的才子们开始重新抬高石涛的地位。有些画家，比如张大千、吴昌硕、黄宾虹，都推崇石涛，以石涛为开辟艺术新表达方式的利器。潘天寿说'石谿开金陵，八大开江西，石涛开扬州，其功力全从蒲团中来'，言下之意，就不要再向后看国画传统了，绘画要突破，必从开悟中来。可见，石涛和毕加索一样，都是爆炸力极强的好军火，一下能炸开一片新格局。"

清代—卷

第七讲

▼

现代意识的萌生和八大山人

叔明说："上次讲完髡残和石涛，我回去了解了一下八大山人和弘仁。如果说髡残和石涛是表现主义，那么八大山人和弘仁便是极简主义。"

我说："'四僧'虽然在艺术风格上各自有其发展路径，但是他们有共同的精神内核。时代巨变中，他们跌入一个大虚空，不再是谁之子、谁之父、谁之臣，他们要自己回答：我是谁？谁是我？此在为何？此生何为？这是绝大部分中国人不会遇到的情况。进入现代社会之前，很多人可能一辈子都没有想过这个问题。中国人一降生就掉入一个固定身份里，接下来一辈子都来追求一个接一个的名分，终极目标是死后

的谥号。无法适应这些社会角色的人就被划为'癫人''畸人''狂人'——想一想鲁迅先生的《狂人日记》被称为中国现代文学开端的原因，就可以明白了。其实在绘画上，现代性的表达来得更早，在很多层面上，'四僧'都可以说开了对现代性之视觉表达的先河。

"身份不存在了，和传统之间的纽带也就灰飞烟灭，'四僧'和现代社会中的我们处于同一个出发点上。这四人之中，石涛和八大山人的气魄更大，画里有翻天覆地的气象；髡残和弘仁更孤清一些，独善其身。八大山人有许多名字，他和石涛一样，都游戏于自己的多重身份中，'谁都不是'有时候还挺方便、好玩。一些学者认为，朱耷是八大山人参加科举考试时的庠名，传綮是僧名，刃庵是僧字，雪个、个山、个衲、个山驴、人屋、法堀、广道人、灌园长老、掣颠、钝汉等是用过的号。也有学者认为，其实八大山人和道士朱道朗并非同一人，八大山人没有做过道士，只是出家做了和尚。"

叔明问："不是说明朝藩王的后代不能从事士农工商之类的行当吗？为什么他可以去参加科考呢？"

我说："明末各地藩王府的禄米开支经常超过大部分地

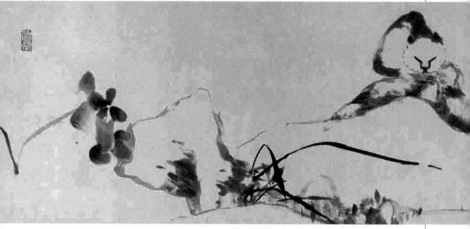

◎八大山人《猫石图》卷

区上交中央财政的收入，而被圈养了几代的宗室们也不可能再对朝廷构成威胁，宗室子弟凭本事参加科考、养活自己也是为国家减负。据有关史料记载，天启和崇祯两朝实行宗室开科。藩王府设有宗学，宗室子弟一般都会接受比较系统的教育。八大山人这一支出自宁王朱权。朱权善谋略，多才艺，在戏曲、音乐、道学和茶道上都有很高的造诣。八大山人的祖父和父亲都博学多才、擅长书画。八大山人在这样衣食无忧的书香门第长大，八岁能诗、十一岁能画，性格诙谐、聪明伶俐。崇祯十七年（1644）明亡，

八大山人拜曹洞宗弘敏和尚为师，落发为僧，法名传綮。传綮二十八岁开讲佛经，从学者众多。从事书画创作后，传綮的画名远播。这个时期他画的主要是花卉蔬果，署名多是传綮、刃庵、雪个、个山等。他不太耐烦作精细的刻画。《松石牡丹图》明显具有南宋院画风格，最要功夫的松针'以一当十'简笔代过，却也神形兼备，这是因为他抓住松针的'芒刺感'和花朵的'无骨感'，两相对应便产生出趣味和韵味。八大山人继承减笔画和禅画的传统，延续梁楷和牧溪的精神，也旁参徐渭和陈淳的笔墨。八大山人三十四岁时所作的《传綮写生册》是目前所见八大山人最早的作品之一，收录了其早期的画稿，其中一幅画了一个芋头，题诗中有'蹲鸱'二字。蹲鸱是芋头的别称，因为芋头的形状像蹲着的鸱（古书中指鹞鹰）。诗的内容是：'洪崖老夫煨榾柮，拨尽寒灰手加额，是谁敲破雪中门，愿举蹲鸱以奉客。'可见诗中所叙述的情节发生在洪崖。据有关学者研究，八大山人在洪崖生活过一段时间，1644年甲申之变后，宗室成员紧急改姓易氏、匿迹销声，八大山人也逃入南昌附近的洪崖山避难。不久后，南昌城破，他逃到更远的奉新。二十岁左右的朱耷当然不会是'洪崖老

◎八大山人
《松石牡丹图》

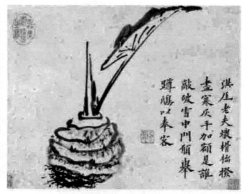

◎ 八大山人《传綮写生册》之《芋》

夫'，那么只能是'敲破雪中门'的那个谁了。"

叔明说："不知道这首诗的背景，还以为这诗是描写平静的山居岁月呢！雪夜逃难，一只芋头的恩情，惊心动魄得像电影一样。他的题诗很有意思啊，每个字都认得，看起来一点儿不生僻，却大有深意。"

我说："八大山人会打机锋，绵里藏针，擅长淡淡地写下一些非常血腥的事件。比如这句'和盘托出大西瓜，眼里无端已着沙'——为什么切开大西瓜，眼里会像进沙子那样流泪呢？可能因为西瓜青皮红心，红者朱也。杀一个大西瓜，让八大山人想到了什么？据有关史料记载，甲申

◎八大山人
《传綮写生册》之《西瓜》

◎项圣谟《朱色自画像》

之变后几年中，南昌周围的宜春王朱议衍、贵溪王朱常彪等明王后裔惨遭灭顶之灾，在几年中尽遭杀戮。明朝崇尚红色，红色，朱色也。明亡后，红色对他们来说是最悲凉、最沉重的颜色。遗民项圣谟在明亡后用朱笔画江山，'剩水残山色尚朱'。以朱笔、朱色喻意朱明王朝，表达了他对朱明的忠诚和怀念。但此画被藏得妥帖，并没有祸及子孙。"

叔明说："看来清初文字狱也不太严。"

我说："文字狱这东西是越来越严的，因为它本身就是一场游击战。一方不断打擦边球，寻求推进边界；另一方则积累经验，不断提高警戒等级。相对于搞惯文字游戏的汉族知识分子来说，清初的统治者还显得很稚嫩。江西巡抚宋荦的儿子宋致收藏的这册内有'西瓜'的《传綮写生册》后来辗转进了乾隆内府，乾隆盖下几方大印，赏玩得无知无觉。因为深通禅理，兼善书画，传綮的名号早就广为人知。1672年，弘敏法师去世，一直被作为接班人培养的传綮承接了衣钵，这时候他掉链子了。"

叔明问："出什么事了？"

我说："有资料显示，从1672年起，八大山人就在外云游。1677年，他带着好友黄安平所画《个山小像》，去

找临川县知县胡亦堂。胡亦堂一直非常欣赏他，也很照顾他。八大山人后来在临川住了一段时间。这期间，他的癫病反复发作，或仆地呜咽，或仰天大笑，或奔走呼号。有一天，他戴上红丝帽，穿上窄袖衣衫，跑到县衙请胡知县帮他娶个老婆。又有一天，他把僧衣撕破烧掉，走回了南昌。回到南昌后，他戴布帽、着破鞋，独身穿行在街市。街头百姓跟着哄笑，他全然不觉。后来，八大山人的一个族侄将其认出，赶紧把他带回家里，过了一阵子他竟也康复了。"

叔明问："八大山人是在胡知县那受到什么刺激了吗？"

我说："线索就在《个山小像》里。八大山人在上面共写了六首《自题》。其中一首有句'今朝且喜当行，穿过葛藤露布，咄！'——这是已经下定决心还俗了。为什么还俗？《自题》另一首写道：'生在曹洞临济有，穿过临济曹洞有。洞曹临济两俱非，赢赢然若丧家之狗。还识得此人么？罗汉道底。'有人把此偈解为八大山人同参曹洞、临济二宗。可如果真是这样，应左右逢源才是，为何是丧家之犬呢？我认为此偈应该意指已持续二十多年的曹洞、临济两派的冲突。南宗禅一花开五叶，其中，六祖门下的南岳

怀让禅师，出临济、沩仰两支；另一青原行思禅师，出曹洞、云门、法眼三支，而传紧师承青原门下曹洞博山无异元来禅师。1654 年，临济宗通容所写的《五灯严统》刊行，此书不但把云门、法眼都归于南岳怀让禅师门下，强行扩充其势力，还把无异元来禅师列入'未详法嗣'，由

◎黄安平《个山小像》

此掀起'两宗大哄'。八大山人可能万万没想到，逃禅入佛门，披上袈裟事更多。"

叔明说："不止佛教，基督教内的派系斗争也是很残酷的。"

我说："对于八大山人来说，这担子未免过于沉重。佛教里著名的大和尚大部分都机智多才、能言善辩，能和各色人等周旋，隐忍精进。八大山人在痛苦中干了数年，终于到了崩溃的边缘，变得疯疯癫癫，便将曹洞宗接班人的位置让给了别人。后来，他在家门口贴了一个'哑'字，终日不发一言，同意别人的话就点头，不同意则摇头，笑

也是无声哑笑。总之，八大山人的癫病让其宛如金蝉脱壳，拱手道别禅林，还了俗。"

叔明说："你的意思是说他装疯吗？我也觉得像。从他的作品来看，对画面的控制力实在太好了。我听说有种修行就是不能说话，也许八大山人那一时期是在修闭口禅。"

我说："徐渭的癫是真的，八大山人的癫比较像'佯狂'。他每次发疯都达到了目的：还了俗，娶上了老婆。相传有武官把他拘去画画，两三天了还不放他回家，他就在厅堂里大小便，武官受不了了，只好放人。又传某巡抚——估计是宋荦——送请柬请他去吃饭，他不肯去，还和友人说什么，武人何须与之计较，拉泡屎就搞定，此官自命风雅，却不来拜访我而让我去见他，凭什么呀。由此可见，八大山人的疯有可能是在参禅的助力下为了自由而突破某些底线。他的疯是自我保护的盔甲，也是吓退俗人的武器。饶宗颐先生说八大山人的癫狂'是一种顿悟后的心理变态，并非精神错乱'，于我心有戚戚焉。对俗人，疯子不必解释自己的行为；而对知音，不用解释，他们自然知道'道在屎溺'。这一时期八大山人的绘画署名多是个山以及'驴'系列，什么驴书、驴屋等。"

叔明问："是形容自己倔得像头驴吗？"

我说："这倒不是，驴是禅家比较喜欢用的比喻，指代蒙昧之物。赵州禅师曾和文远两个人比赛谁更没'下限'。赵州说，我是驴。文远说，我是驴胃。几个回合后，文远说，我是粪中虫，在彼中度夏。赵州说，你输了。文远也自悔失言。因为'度夏'是指僧人的'结夏'，安居寺院，入禅静坐。文远显然未忘记自己的僧人身份，僧人与驴胃、驴屎比，就不算低下，所以输了。谈禅的词汇里，'骑驴觅驴'是跨在真实上找真实；'骑驴不肯下'是已经知道自己是虚妄的，但就是放不下执念。我是驴，你是驴，山河大地都是驴，有什么可骑？"

叔明问："八大山人都还俗了，不是和尚了，还依然保留着禅者身份？"

我说："怎么说呢，从他后期画作里日益明目张胆的愤怒和偏激来看，似乎在说：我就是驴了，我就是放不下，能怎样？

"清廷捕杀明朝藩王后裔给八大山人留下了终生的心理阴影。他是宁王朱权后代，宁王虽被削藩，但未株连族人，后代仍繁衍未绝。清廷剿杀明宗室用了'引蛇出洞'的老

◎八大山人《鱼和鱼鹰》　◎八大山人《双鱼图》　◎八大山人《猫蝶图》

办法，顺治下诏兴灭继绝，让明宗室投诚受禄，而又使计谋，以'假太子'之罪杀戮全家。史家称，死于农民军及清军的明朝宗家超十万人。八大山人改名换姓，忍辱求生，对当朝和前朝均冷眼以待，对生命感悟至深。康熙平定吴三桂叛乱后，江山已定，对汉人臣民采取较宽容态度。1680年以后，八大开始渐露讽刺锋芒，署名也逐渐固定为'八大山人'——哭之笑之。他画里的鱼对于自己的宿命似有知又无知：它即将变成鱼鹰腹内美食或人类餐盘上的水

晶胨，鱼儿白眼一翻，似有所察觉，但它处于弱势地位，绝无可能逃跑。这种可悲、可悯、可惊的生存状态，正是八大山人所要刻画的。八大山人也画强者，无论是悠然扭头注视尽在自己掌控中的猎物的鹰，还是目露精光、口衔蝴蝶的猫，在他的笔下都气定神闲，毛亮皮光，甚至很有几分憨态可掬。"

叔明说："毕加索在西班牙内战时也画过叼着小鸟的猫，那只猫可比这只凶多了。"

我说："八大山人并不憎恶强者，他对弱肉强食和生死存亡有着自然主义的理解。他的情绪主要投射在蒙昧的弱者和为虎作伥的帮凶身上。

"牧溪①已是用空白的绝顶高手，八大山人用空白的功夫又比牧溪高了一层。牧溪的空白是静穆中自然吞吐气息慢慢显影，而八大山人的白则悍然与墨色交响，是有力有势、如有实质的空白。《荷花小鸟图》里的空白有弹性、有张力，一方面是荷茎富有弹性的线条造成了这种感觉，另一

①牧溪（约1207—约1291），佛名法常，本姓李，号牧溪，蜀（今四川）人。南宋画家，僧人。擅长画龙虎、猿鹤、人物和泼墨山水等。

方面也是因为淡墨荷叶染出了一个过渡空间，为画面增添了柔性。所有的线条和形态都是圆润的、饱满的，没有任何锐角和直线。八大山人画了大量以荷塘小鸟为主题的作品。在吸取了徐渭的画法经验后，八大山人已经可以随心所欲地控制生宣上多变的水墨效果。他最爱小荷未展开时的尖尖侧影，用中锋写出的荷茎控制空间的开合，石头上用米芾独创的落茄皴，用落茄皴既是为了和禽鸟羽毛笔法相呼应，也是要与整个画面的弧形轮廓形成呼应。"

叔明说："这是他五十多岁到七十岁之间的作品吧？我不知道为什么那些艺术评论家说这些鸟被表现得冷傲、扭曲、怪异，我觉得这些小鸟可爱得不得了。长长的荷茎和如盖的荷叶很有建筑感，它们给小鸟搭出了一个家。或者说，自然界里充满了无数家的意象，温暖、脆弱，让人感动。我小时候看迪斯尼动画就是这种感觉。"

我说："也许你无意中说出了真相。八大山人、石涛和李贽三个人共同的特点，就是舍弃世间所有也要保留童心。人越趋于老境，初心就越珍贵。八大山人在还俗后主要靠卖画为生。他不愿意去攀附权贵，不愿意与之周旋、应酬，所以经济状况始终不佳。不过好歹他在南昌盖了自己的房

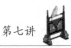

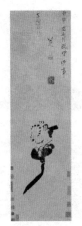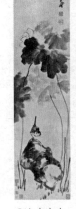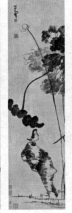

◎八大山人　　　◎八大山人
《莲房小鸟图》轴　《荷花小鸟图》系列

子，叫'寤歌草堂'。据朋友形容，是'蓬蒿藏户暗，诗画
入禅真'，但也算从此安居乐业。他一辈子没有出过江西，
没能像祖父朱多炡那样行万里路，但真正的天才也不靠这
个。他和当朝名士诗画相交，石涛还写信来求画。八大山
人的晚年生活应该也算是温饱无忧，至少可以让他专心画
一些大幅立轴和巨型长卷。他七十二岁画《河上花图卷》，
近十三米长，从 1697 年的农历五月画到农历八月。有的学
者说此画卷首是朝气蓬勃的小荷，经过岁月、环境的磋磨，
到卷尾变成败落的残荷，集中概括了八大山人一生的境遇

◎八大山人《河上花图卷》

和晚年心态，你怎么看？"

　　叔明说："没看原作不好说，但光看图片，我也不认为这是荷花一生的历程。卷首确实是新荷，卷中是盛开的荷花和阔大的荷叶，卷尾是空空的池塘，所谓残落破败只是观者的想象吧。我倒觉得这是空间和时间的诗篇，这是我第一次看到把荷塘和山水结合起来的画作。这幅画的空间

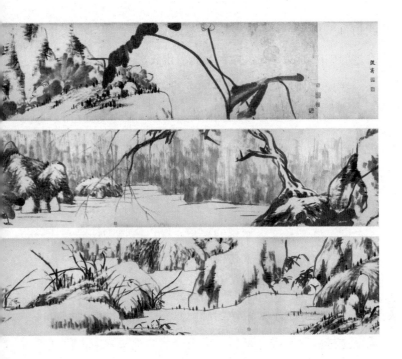

表现太特别了。八大山人其他画里的空间都是开阔的，这里却是一个幽闭空间，视角也很奇特。全卷更像是一部电影。开头是片花——独立于荷塘之外的一株新荷，然后是俯视角度下的封闭的小小荷塘，接下来几乎是趴在地上望过去的荷塘、树根、岸石和岸石后的一角荷叶，甚至有从山石空隙里看出去的荷塘。这种感觉就像看王家卫的电影，

我仿佛变成了一个偷窥者。我忽然意识到，到目前为止我看过的中国画都是画家捧到我面前供我享用的全景。"

我说："中国画构图的虚实安排本来就是不连续的，但是你提出的这个视角问题很有意思。一般画家处理画面，不管册页、挂轴还是长卷，都是把它作为一方天地来处理，仿佛是万物的全息投影屏幕。但是八大山人用'长'突出了画面的'窄'和'局限'，使它显得像是从大千世界中裁下来的一段景、一个偷窥的窗口。八大山人画什么，什么就成为宇宙中心，这就是他构图能力登峰造极的体现。八大山人游离于他的时代之外，这使他和其他时代的人没有隔阂。甚至我也不敢说他的画就具备了现代性。我们也许觉得这是一种恭维，可是，难道现代人觉得一个古代画家好，就等于这个古代画家先进？现代的美就一定比古代的美好？用现代的标准恭维古代画家，本身就是线性思维。我们也不能说八大山人不朽，我们又知道什么是不朽？这就像禅宗说'一口吸尽西江水'那样，都是妄言。我们能说的只有一个事实：八大山人迄今不朽。"

清代卷

第八讲

▼

弘仁和新安画派

　　叔明问："清初四僧之中，弘仁年龄最大，为什么反而放在最后讲呢？"

　　我说："髡残、石涛、八大山人都可以单独讲，弘仁则要放在新安画派，也就是徽州美术的环境里来讨论。弘仁原姓江，名韬，字六奇，幼时家境殷实，后家道中落，但他并未停止学习，在准备科举期间，还'以铅椠膳母'，赚取他们母子二人的生活费。前面我们说过，徽州版画和印书行业在明代就处于全国领先地位。你知道文房四宝是哪四宝吗？"

　　叔明说："笔、墨、纸、砚。"

我说："这四种文具可以统称为文房四宝，但要说真正被读书人珍视的宝贝，就得是徽墨、宣纸、歙砚、宣笔了。这几样都产自安徽，可见当地文风之鼎盛。我们现在流行说'读书改变命运'，安徽人在明清时期就认识到这一点了。安徽多山少田，一年的

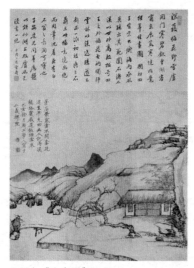

◎弘仁《山水图》

出产大概只够养活一成的人口，剩下九成就要出门谋生。小民多习技艺，或者做小生意。安徽人善做生意，什么赚钱做什么，常一人兼营几种业务。在明朝，徽商几乎垄断了盐业、米业、茶业和金融业，也在浙江、福建、广东做海上贸易。许多徽商尽管做的是锱铢必较的俗务，却依然保持终身学习的习惯，即使商旅劳顿也手不释卷。成功的商人会在家乡投资办学，资助学子们参加科考，这就是储备人才。读书出来的子弟，拔尖者会成为官员，而那些科

举之途不顺的，也会成为官吏和商人的幕僚、师爷、账房等。徽籍官员为徽商行方便，徽商也为徽籍官员在扩充军需、赈灾等需要银子的要务上给予资助，为官员积累政绩进一步高升提供助力。徽州的学校多，自然对书籍的需求量大。

"弘仁当时'以铅椠母'的经历在他日后精劲的画风里也有所体现。清初，弘仁寓居芜湖多年，或许就是这时和同样居住在芜湖的画师萧云从产生了交集，就是之前提过的画《离骚图》的萧云从。《红楼梦》的作者曹雪芹的爷爷曹寅在弘仁的《十竹斋图》上题跋，说弘仁向萧云从学过画，所以人们一般都认为萧云从是弘仁的老师。不过，更多资料显示二人更像是亦师亦友的关系。萧云从比弘仁大十四岁，在芜湖和南京两地都相当有名望。此时的弘仁能与其过从甚密，那么应该在刻版这一专业领域有相当造诣了。"

叔明说："弘仁和萧云从的作品中常用直线，那么弘仁是受萧云从的影响吗？"

我说："一方面，萧云从发展出自己的风格是在明朝覆灭后，那时的江韬已加入抗清队伍的行列。1647 年，江韬

剃度为僧，法名弘仁。弘仁绘画风格的成熟是在他饱览徽州地区的倪瓒藏画之后。从某种程度上可以说，萧云从和弘仁各自发展出了相似的风格，殊途同归。另一方面，版画又是他们共同的灵感源泉。弘仁不用说，萧云从常和书坊合作，为书坊画插画的画家多采用直线和相对简洁的构图，方便版工进行椠刻。萧云从在《太平山水图》里兼收南北，这是为了配合出版人张万选策划图书的主题。张万选是济南人，任太平府推官，也就是当地法官。张万选在离任之际编辑了十二卷《太平三书》，请萧云从配图，在徽州刻版成书，以便流传。"

叔明问："太平府在今天的安徽省？"

我说："太平府位于今天的芜湖、马鞍山一带，在明代属南直隶。清代辟安徽省，太平府是安徽八府之一，下辖当涂、芜湖、繁昌三县。张万选此举梳理了太平府的文化资源，为当地文坛盛事，且张万选的弟弟张万钟曾加入抗清队伍，萧云从当然慨然允诺，殚思竭虑，要把这套书做成传世精品。他融诸家笔墨、诗墨于一体，运用王维、关仝、范宽、燕文贵、郭熙、二米、南宋四家、元四家等名家之笔法，精心绘制。此书不但得到乾隆皇帝之青睐，而

◎萧云从
《太平山水图》之一

且后来又流传到日本。日本南宗文人画派先驱祇园南海和南宗画家池大雅都临摹过萧云从的《太平山水图》，这本书就是他们系统学习中国山水画的表现语言和构图技巧的教材。"

叔明说："哎，这不就是你之前说的董其昌和王时敏的教学法吗？把历代名家名画缩小，集成册页，用来临摹学习。"

我说："萧云从的《太平山水图》就是平民版的《仿自李成以下宋元名家山水册》吧，可以成为艺术普及和美术教育的基本材料，造福更多的人。还有，萧云从所画的是太平府内的真山实景，虽然用的是前人笔墨，但是内里已大不相同。"

叔明说："这样说来，似乎更加客观写实了？南宋到明代的山水画也会标明地点，但在我看来更注重体现文人和山水的关系。山水画本身像是舞台，你知道它表示山水就够了，不需要知道是哪里的风景。"

我说："北京故宫博物院研究员单国强先生提出，明代中后期的实景山水主要是园林斋居图和名胜纪游图，虽以实景为依据，重点却在于人文化的构思，目的是反映'我'的生活理想和人品情操。物我合一，我为主，物为辅。以园林为主题的山水画也折射出江南的风气——文士们的生活悠然自得，讲究文人雅趣，好嬉游饮宴，用人文来点缀名胜。到了清初，这些主客观条件都改变了，山河破碎，满目疮痍，昔日的宴游之所成了今日的伤心之地。山水作品变得更注重客观真实性，减少了人造自然的因素。不仅萧云从如此，金陵八大家也如此。美术史学家薛永年先生认为徽派画家'无家'和'亡国'的遗民意识更重，同时，他还指出徽派画家的另一个特点，即画风得益于黄山之奇。

"黄山有奇峰云海，天然一副'骨法用笔''云山苍茫'的模样。当地画家有师造化的绝好条件，在丘壑笔法上就胜人一筹。要我说，安徽多石，取材未必一定要去黄山。

从现有的资料可知，萧云从很有可能没去过黄山，是从别人的描述里得到灵感才画了以黄山为主题的山水作品。而弘仁是在去福建后画风才出现大变化，所以，他的绘画风格的确立应该受自己内心变化的影响更大一些，不一定是直接从黄山实景中得到的灵感。"

叔明问："那么徽派画家的特点是什么呢？"

我说："徽派画家有一种格物致知的冷静和客观。弘仁在绘画的意趣和主题上深受倪瓒（号云林）影响。他自己藏有云林作品，岁岁焚香祭拜。弘仁剃度后四处云游，也是为了寻访云林墨宝。徽商们以收藏元四家的画作为贵，其中以歙县溪南吴氏家里藏品最丰。弘仁前去拜访，看到《幽涧寒松图》《汀树遥岑图》等云林精品，眼睛都拔不出来。怎样能多看几眼呢？他就以生病为由滞留吴府，日日关门面壁参详画作，落笔自觉脱胎换骨后方称痊愈。弘仁和倪瓒在形式感上有相似之处，但各有千秋。倪瓒的笔法充满弹性，精神向内积聚，画里的每棵树、每块石都有百倍于寻常世界的质量；而弘仁的笔法多为硬而脆的线和点，画中的竖向线条和简洁构图搭建出崇高之意，很有纪念碑的感觉。他的构图虽然比较抽象，但是是基于实景的抽象，

所以感觉还是比较客观。
弘仁画里的世界是复杂、
明朗而脆弱的，他摒弃了
董其昌的笔墨之说，而更
接近南宋院画和明代浙派
开辟的方向，把点、线、面
的装饰性玩得很尽兴。"

　　叔明说："弘仁的画像
一片被压扁留作纪念的干
树叶，脆弱而美丽。这种
美感，也许来自一种被处
理过的痕迹之美。他的画
制成版画应该也很不错，
如你所说，线条方中带折，
刚性锐利。"

◎弘仁《松壑清泉图》

　　我说："弘仁画里那独特的美感很可能和他干过刻版工
有关。木版上的图像转移到纸上，纸、色、墨之间界限的
鲜明与准确来自对流程的精确控制和计算，有一种工艺美。
这和水、墨在纸上的随机意趣是相反的美感，虽然水墨效

◎倪瓒《渔庄秋霁图》

果看似随机，但其实也是控制的结果。弘仁要在他的画里再现那种工艺美，而这种美也更适合被应用在某种媒介上进行再次复制和传播。"

叔明说："装饰性强的作品容易显得肤浅，弘仁的画却气质脱俗，没有这种感觉。"

我说："这就是从倪云林画里得来的风韵了。除此之外，还应归功于弘仁从真山水中得到的大量实感。他登过武夷山，常年登黄山，临终前还登过庐山。和弘仁并称'新安四家'（又称'海阳四家'）的，还有查士标[①]、孙逸[②]和汪之瑞[③]。

"查士标和弘仁一样都学倪瓒和黄公望，这也是新安画家们共同的倾向。查士标出身休宁望族，家藏书画甚富。清军南下，他带着家人逃亡，后来寓居南京、镇江、扬州等地，最后落脚于书画市场发达的扬州，住在这里也方便

①查士标（1615—1698），字二瞻，号梅壑散人，休宁（今属安徽）人，后寓扬州。清初画家。
②孙逸（？—1658），字无逸，号疏林，休宁（今属安徽）人。明末清初画家，与萧云从齐名。
③汪之瑞，字无瑞，休宁（今属安徽）人。明末清初画家，初从同邑李永昌学画。

卖画补贴生计。当时，查士标的书法比他的画还出名，所谓'家家杯盘江秋水，户户挂轴查二瞻'，可见其声誉之隆。"

叔明说："查士标的画很可爱，像微缩盆景，坡像小石头堆，树像小树枝。"

我说："查士标在'新安四家'里最平易近人，他常用俯瞰视角，笔墨韵味隽永。他的偶像倪瓒自称'懒瓒'，他也自称'懒标'，那胸无点尘、澄怀观道的劲头是挺像的。查士标虽然没有自称道人，却从小习吐纳之法，七十多岁依然精神矍铄，八十多岁尚有童颜。作为'新安四家'的另外两家，孙逸和汪之瑞在作品的数量和质量上都不足以与弘仁和查士标相提并论。弘仁的侄子江注跟随弘仁学画，也很有成就。弘仁的友人程邃、戴本孝和弟子郑旼等都可以视为新安画派成员。徽州画家实在不少，据姚翁望《安徽画家汇编》统计，明清以来，徽州画坛有名有姓的画家就有七百六十七位之多，可见此地文艺气息之浓郁。"

叔明问："新安画派和明代的吴门画派比起来如何呢？"

我说："新安画派在组织上松散多了，完全不同于吴

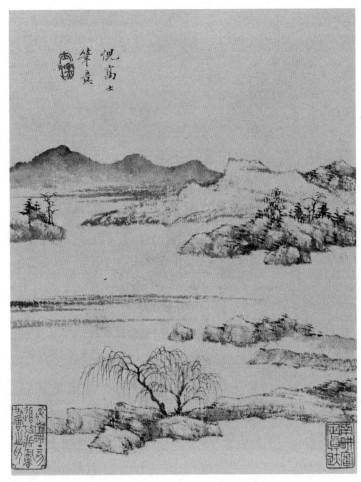

◎查士标《山水十开》之一

门画派以宗族、师生和姻亲关系紧密编织起来的网络。徽州画家众多，这得益于重儒慕雅的徽商在本地创造出来的一种公共艺术空间。徽商很重视收藏各种字画古董。他们认为，雅和俗的区别就在于家里有没有古董字画。除了字画，宋元书籍、名帖名墨、佳砚、奇香、珍药，尊彝、圭璧、盆盎也受到鉴赏者和藏家的喜爱。既然有藏家和发达的市场，贩宝贝的人就常往这里找买家。王维的《江山雪霁图》手卷 、吴道子的《黄氏先圣像》、李唐的《晋文公复国图》、张择端的《清明上河图》、翟院深的《雪山归猎图》、赵孟頫的《水村图》都在休宁和歙县两地。关键是藏家们并不藏私，只要有内行同好前来，他们都会设好长案，供大家鉴赏评论。现场宛如一个小型的研讨会和展览会，行家和藏家们的水平在切磋中都能得到提高。"

叔明说："徽商就是中国的犹太人啊。"

我说："徽商没受过犹太人的苦，但是在皇权社会里，徽商始终要和官府捆绑在一起，没有能力保全自己的财富，所以随着家族的兴衰，收藏的聚散也是常事了。"

清代——卷

第九讲
▼

扬州八怪有几个人？

我说："如果说徽州是斯文地，那扬州就是销金窟。既然提到查士标和石涛都定居的扬州，不如说说扬州八怪好了。"

叔明问："扬州八怪是哪八个人？"

我说："丑八怪是哪八怪？"

叔明问："难道这里的'八'和'九死一生'中的'九'一样，也只是形容数量多吗？"

我说："是的。这个说法最早见于清末画家汪鋆的《扬州画苑录》。该书先表扬了我们维扬（旧扬州及扬州府别称）地方出了不少美术人才，绘画功力不下于王翚的、学问笔趣堪比恽南田的大有人在。然后，笔锋一转，说'所

惜同时并举，另出偏师，怪以八名……只盛行乎百里'。意思是说，可惜啊，和这些人才同时出现的还有一些走旁门左道的，像苏秦、张仪一样纵横捭阖，追随徐熙、黄筌的遗规，草率三笔五笔，胡诌五言七言，不是没有趣味，却是误入歧途、标新立异，只在这方圆百里内流行。"

叔明问："纵横捭阖、有趣味、标新立异，我听起来不像贬低的话啊？"

我说："汪鋆本人走文人画的路子，学养深厚，喜欢古玩、金石。他的画学宋徽宗和赵大年，所以惋惜这些画家虽然才识兼备，却走了哗众取宠、惑人视听的媚俗之路。'怪以八名'其实是填空式的谜语，实际要说的是'八怪'前面的'丑'字。他当然没有列举八个人出来，后人还煞费苦心地凑足八个。不过后来选取的这些人都满足'纵横捭阖、草率粗放、标新立异'这个条件，也算是为美术史家做了分类工作。这些人的名声可是大大超出了扬州这个地界，也超越了清代的大部分画家，可谓是有清一代很有创造性的画家群了。"

叔明敏锐地指出："汪鋆是清末画家，他的批评多半也说明这种风格只在扬州受追捧，在扬州以外是不太流行的

吧？"

我说："扬州这个地方，用四个字形容就是'红颜薄命'。两千五百年前它已经是城市了，经历了吴越相争、楚越相争等，一直到清初的扬州十日之屠、太平天国血洗扬州。扬州经历的劫难太多。可是，谁让它就在京杭运河的交通枢纽上，不得不繁华、不得不历劫、不得不醉生梦死呢？清朝的两淮都转盐运使衙署就设置在这里，每年白银流动量高达千万两。扬州追求奢侈、炫耀新异的风气屡屡突破时代的底线。扬州的盐商多是外地人，以徽商、秦商和晋商为主。这些商人脱离了自家宗族的管束，无所顾忌，不仅声色犬马，还竞相比赛谁能'烧钱'。据清人李斗《扬州画舫录》记载，有一个富商想要体会什么叫'一掷千金'，就购买了价值万两银子的金箔，登高至金山塔上，顺风扬之。还有人买尽苏州不倒翁，流于水中，河流都被堵住了。"

叔明说："哎，资本不用来投入再生产，而是挥霍掉，不符合资本家的本性啊。"

我说："盐商的高收入源于政府对盐业的管制，所以盐业被称为'天下第一等贸易'。清朝延续了晚明的运销系统，把全国分成十一个盐区，淮河南北的两淮盐区是其中最大的

一个。这个盐区大致由二十三个盐场组成，每个盐场由不同的灶户组织生产，但是营运权和经销权都握在盐商手里。两淮盐区专门从盐民手中收购食盐的商人叫垣商。持有批条，也就是'盐引'，商人才能够从盐场合法地买盐并销售，而"盐引"由预先缴纳盐税的商人获得。清代两淮地区额定销盐的引数最多，每年发放一百六十余万引，每引折盐二百至四百斤，而食盐卖到消费者手上，价格要涨上数十倍。盐商只要能确保拿到'盐引'，基本就能坐地收钱。"

叔明问："行贿就能拿到'盐引'吗？皇帝能允许官员收取这么明显的好处吗？"

我说："事情总要有人办啊。与盐相关的官职一向是肥差，往往落到皇帝最信任、最欣赏的人头上。要么是内务府的旗人，比如出身包衣的曹寅；要么是清名在外的名臣，第一任两淮都转盐运使就是以浙江道监察御史身份归降多铎的文坛领袖周亮工。但是这个职位也很危险。乾隆皇帝的宠臣、大学士纪晓岚的亲家卢见曾就在两淮盐运使任上两次被参。第一次被参了十七个罪名，发配至边关戍守军台；后来得以平反，又回到两淮都转盐运使的位置，直到告老还乡；但是几年后又被人揭发贪污这回就被判死罪了，

连累纪晓岚也被流放新疆。盐商是帝国的钱袋子，打仗就是盐商大出血的时候。清廷平三藩之乱的时候，祖籍安徽歙县的程之韺任两淮盐业总商，发动盐商捐款，贡献良多。整体来说，盐商们会处心积虑地维护好和官府的关系。一部分盐商眼界高一些，致力于发展公益和文化事业。他们经常和名士来往，结社吟诗，刊刻书籍，修建书院，扶助贫士，收购书画，支持戏曲，热心公益。盐商分等级，扬州各级文艺界人士也就有了各自的赞助人和客户。"

叔明问："被列入'扬州八怪'的那些画家，算是哪一等呢？"

我说："被列入'八怪'的前后一共有十五位左右，他们是金农①、郑板桥②、李鱓③、李方膺④、黄慎、汪士慎、高翔、

①金农 (1687—1763)，字寿门、司农、吉金，号冬心先生、稽留山民、曲江外史、昔耶居士等，浙江仁和 (今杭州) 人。清代书画家，"扬州八怪"之一。

②郑板桥 (1693—1766)，本名郑燮，字克柔，号板桥，江苏兴化人。清代书画家、文学家，擅写兰竹。"扬州八怪"之一。

③李鱓 (1686—1762)，字宗扬，号复堂、懊道人，江苏兴化人。清代著名画家，"扬州八怪"之一。

④李方膺 (1695—1755)，字虬仲，号晴江、秋池等，通州 (今江苏南通) 人。寓居南京借园，自号借园主人。清代画家。能诗，善画松竹兰菊，尤长写梅，"扬州八怪"之一。

罗聘、华嵒、高凤翰、边寿民、闵贞、李葂、陈撰、杨法等。在绘画领域，金农、黄慎、郑燮、李鱓、李方膺都取得了某些方面的突破，而华嵒、陈撰、闵贞、高凤翰、边寿民等人则相对较弱。"

"金农的画让人耳目一新，看起来非常轻松，也是以少胜多。"叔明评论道。

我说："金农别号很多，有金吉金、寿道士、金牛、老丁、古泉、竹泉、稽梅主、莲身居士、龙梭仙客、耻春翁、心廿六郎、仙坛扫花人、金牛湖上会议老、百二砚田富翁等。给自己起这么多别号的人，常常心不定、有捷才。金农的画好就好在别出心裁、匠心独运，全以才思和修养取胜。正如词被叫作'诗余'一样，金农的画在本质上是'书余'。金农有点像徐志摩，性格烂漫。他喜欢云游四方，拜会名士，请益诗文。但是他的虚荣心更强。当时的风气是后辈学生给尊长印书甚至遗著。金农等不及，年轻时就自己出钱刊印文集。老来他又出续集，收集了从小到大各路博学名流对自己的赞美。比如，老翰林毛西河见到他的诗说：'我早就过了耄耋之年，忽然看到这年轻人的生花妙笔，还是为之疯狂啊！'大词人朱彝尊第一次见他就说：

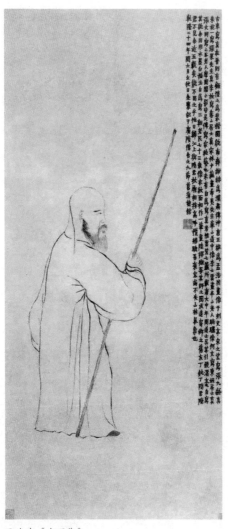

◎金农《自画像》

'哎呀，你难道就是那个在水周林张高士家里作木莲花诗的杭州金二十六？虽然我老得牙都掉了，还能唱你的作品呢！'"

叔明笑道："太夸张了吧！这位金先生真能自我宣传。"

我说："这也是不得已，他不习举业，读书人传统的饭碗——教书、当幕僚这些也都端不上。能换钱的只有自家的诗文字画，别人凭什么买他的账？所以，必须要当名士。要当名士，就必须得有老资格的名士帮忙背书。不过金农的确有资本，诗词文章都写得不错。他的字也是一绝。金农最早以隶书出名，后来受三国时的'天发神谶碑'启发而创出'漆书'。所谓漆书，以前是指用漆在墙上书写的文字。金农所创漆书，又仿效米芾的'刷字'，写字时饱蘸浓墨，只折不转，横粗直细，尾如倒薤，似用漆帚刷成。"

叔明问："这不是写美术字的法子吗？"

我说："是。金农把追随前人的字体叫'奴书''婢书'，他从古碑里研发出漆书这一新体，以示与书法传统决裂。金农也卖漆书周边产品。他自己制墨，墨质极其浓厚，一面用漆书写'五百斤油'，另一面写'冬心先生造'。此外，他还自己做工艺品卖，做得比较多的是小画屏和纱灯，托

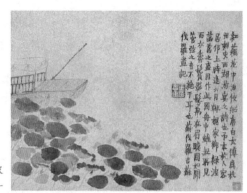

◎金农
《山水册》之一

袁枚代售，但似乎袁枚也卖不动，回信给金农说：'白日昭昭，尚不知画为何物，况长夜之悠悠乎！'意思是说，大白天的，这些人都眼神不好，不知道您的画好，晚上就更别指望他们能发现您画的好处了。金农的画在南京这么没有市场吗？也不见得。金农的销售方式主要是强卖。他的太太长期住在天津女儿家，女儿难产而亡，太太不得不南下扬州和他团聚。金农要筹措四五十两银子，都需要别人资助，又把'拙书瘦笔小屏十二幅，髹漆小灯一对，书论画诗二十四首'给了一个朋友，希望能换回几两银子给太太做路费。当时金农已六十多岁，在扬州的官府和盐商中都很吃得开，收入不菲，但是连一点应急的钱都没有，可

见其理财能力确实不太强。他托袁枚代售，未必不是希望袁枚买下，偏偏袁枚虽然有钱，却更能装傻，几句漂亮话把金农打发了。"

叔明说："看来金农的强项不是销售，而是研发新产品。"

我说："金农的绘画事业是五十岁以后开始的新事业。一般人的字是画的点缀，金农的画倒像是字的点缀。他习画虽晚，可是见过的画谱、画册、原作精品多，眼界不凡，又有几十年的书法功底，控笔能力很强。他的笔墨构图都很精当。金农最聪明的是他不学什么大小李将军、董源、巨然，也不学元四家，而是学赵大年和沈周的天真烂漫，直接开辟出配画诗文的新战场。比如这幅《风来四面卧当中》，主旋律从文字中来，画是背景和回响。有时也不一定是诗，一句话、一段短文都可以入画，画的稚拙和生丑反而成为趣味。"

叔明说："确实，他的构图比较雷同且缺乏技巧，但配上字就完全不一样了。"

我说："金农也常和别人合作，比如梅清。梅清画梅花，他题字。金农晚年收了几个学生，著名的有罗聘和项

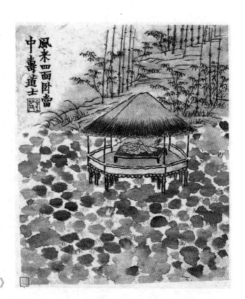

◎金农《风来四面卧当中》

均，他们均善画，常帮金农代笔，画好后由金农题字。金农的好友让山和尚和杭世骏曾分别在诗中提到金农和弟子的关系：'两家互换称知己，被尔瞒人有十年''髯兮爱钱不动笔，均也甘心画不止。图成幅幅署髯名，浓墨刷字世便惊'。可见金农确实不肯多画。金农的画自成一格，反映出了他的人生阅历、见识和审美。

"走遍大江南北一度是有钱人的专利，但金农没钱也能行万里路。他年轻时出门游玩，所携仆人都身怀绝技，有

◎金农《水墨小品》

◎金农《水墨小品》

◎金农《水墨小品》

会琢砚台的朱龙、会做乌丝纱灯的张喜子、能写一笔好字的郑小邑、善操琴曲的庄闰郎、能歌新乐府的蔡春等。当时金农家道已中落，出门在外，哪里雇得起这许多仆人呢？无非是找了一班各有所长的年轻人，配合起来做戏给人看罢了。仆人个个是异人，可见主人有多么不凡了。金农所到之处，都能顺利拜访到当地名人并创收，下一程的旅费也就有了。他渡长江、过淮阴，走过齐、鲁、燕、赵；后来又到山西泽州陈廷敬之子陈壮履家做了三年的客；此后，金农南归，足迹遍及半个中国。古人没有今人的交通便利，出门都是山一程、水一程的深度旅行。金农的游玩深度又远胜'宦游'和'商旅'。他吊古迹，探名胜，察世情，访金石，结师友，再吟诗作赋、刊印成书，完全是以旅游养旅游的职业旅行家了。"

叔明向往地说："他太自由了，大概是我们所讲过的中国艺术家里最随心所欲的人了。"

我说："是啊，金农父母早亡，没有养老尽孝的负担。他只有一个女儿，却又远嫁天津。他长期出门在外，夫人干脆去女儿家住，到金农六十多岁时夫妻二人才得以团聚，但是没过多久夫人也因病去世了。金农这散漫跳脱的浪子

性格和扬州这座'爱享乐'的城市一拍即合。金农晚年就住在寺庙里，死后身无分文，由朋友出资办丧事，弟子扶棺回乡安葬。正如怪人们喜欢伦敦一样，因为在那里，最与众不同的人也可以不被打扰。18世纪的扬州其实和伦敦有点像，它为不甘心在传统中窒息的人们提供了喘息的空间。所以，扬州八怪，'怪'的其实是扬州。"

清代卷

第十讲

▼

八怪诗书画　三人归去来

　　叔明说："在中国，'难得糊涂'是很常见的书法作品，电视剧里有，公司老板的办公室里有，一般人家里也有。后来我才知道，这都是一个叫郑板桥的书法家写的。原来他也是扬州画家。我对他的人生很好奇。"

　　我说："扬州八怪里的郑板桥、李方膺、李鱓三个人出身不同，绘画功力各有高下，但经历和风格都有相似之处。他们都曾千辛万苦走过科举独木桥，是万里挑一之才，都当过县令——郑板桥为潍县县令、李方膺为合肥县令、李鱓为滕县县令。不要小瞧县令一职，往往只有中了进士才能有资格做县令，甚至国家栋梁也大多从县令做起。当县

令很辛苦。东晋的陶渊明当彭泽县令，苦于迎来送往，不到三个月便请辞。明朝袁宏道做吴县县令，虽然政绩卓著，心里却觉得做县令实在毫无尊严，'遇上官则奴，候过客则妓，治钱谷则仓老人，谕百姓则保山婆。一日之间，百暖百寒，乍阴乍阳，人间恶趣，令一身尝尽矣。苦哉！毒哉！'县令是升官图上的第一格，考评优上者方能晋级。然而光有政绩和民心，没有上司关照，这官也是难升。

"郑板桥、李方膺、李鱓这三个人都不能适应官场。他们或被贬或辞官，到中年都改变职业当了画家，成为画家群落里的新类型。他们画里和诗里的愤世嫉俗，既是真情实感，也是出身、个性和身份的象征，是独此一家的招牌。郑板桥的情况更特殊一点，他是康熙秀才、雍正举人、乾隆进士，最后当画家却是重操旧业。"

叔明问："郑板桥年轻时也卖过画？还是他是画师出身？"

我说："郑板桥的家在扬州附近的兴化县东门外，附近有一座叫'板桥'的木桥，所以他号'板桥道人'。郑板桥从小立志进学，并没有学过画，只是喜欢艺术，有一双能够发现美的眼睛。他最擅长的画竹子也并无师承，而是大

多从纸窗、粉墙、日光、月影中得到的启发。这其实正是中国早期山水画家宗炳的'张绢素以远映'的思路。但是郑板桥的竹影更多变，成型也更完整。他大概是在习字之余，本着胸中画意挥毫泼洒，并未想到这竟会成为日后的饭碗。郑板桥的父亲是塾师，生母和继母都出身书香门第，聪慧文秀。郑板桥少时聪颖，二十一岁中秀才、二十四岁成婚，婚后去江村当教书先生。他在这个阶段教书会友，出游作画，还写了一段小记：'江馆清秋，晨起看竹，烟光日影露气，皆浮动于疏枝密叶之间。胸中勃勃遂有画意。'这就是著名的'意在笔先'方法论。"

叔明问："金农不是也说过'戏拈冻笔头，未画意先有'吗？"

我说："这正说明那个时期的才子们都意识到画既不是对客观世界的忠实描摹，也不是照套前人程序，而是要以'我'为主，以'我'的兴致和意向为核心。说回郑板桥。三十岁前后，他的父亲去世，不但没有留下遗产，反而还有一些债务。郑板桥变卖祖屋和藏书，然后去扬州卖画，随后数年声誉渐隆。同时，他也没有放弃科考，四十岁中举，四年后又中了进士，从此踏入仕途。郑板桥善于

断案，能变通；善调停，能用通俗的话摆平原告和被告。一次，两头牛相斗，其中一头牛被撞死，二牛主人争执不下，郑板桥写下判词'活牛共使，死牛共剥'，两方都心服口服。郑板桥人情世故之练达、表达之直指人心，实在难得。他自称'俗吏'，用现在的话来说就是特别接地气。他在扬州写过《道情》，在潍县写过《竹枝词》，都是通俗而容易传唱的小调，就像现在的流行歌曲。郑板桥不但爱民如子，而且有胆气。潍县大灾，他不顾同僚劝阻，开仓放粮，救了上万灾民性命。后来他又向豪绅们集资，修筑城墙，以工代赈。"

叔明说："罗斯福总统在大萧条时期推出的'新政'，也是这个思路。"

我说："对。但朝廷显然不赞成郑板桥的做法，他被记大过一次。过了几年此事又被要员提起，说他有贪污之嫌。对于朝廷来说，郑板桥过于特立独行，不适合放在领导岗位上。在自知升迁无望的前提下，郑板桥于六十一岁时辞官还乡。两袖清风的他两次嫁女都从简办理，家里既无田地又无产业。罢官后，他在扬州重操旧业，以卖画为生安度晚年。他请人用刘禹锡的诗句'二十年前旧板桥'刻了

◎郑板桥《难得糊涂》

一枚章。不过，此时郑板桥的文名、书名、画名誉满天下，境况远胜二十年前。他闲来写的字、画的兰竹，'凡王公大人、卿士大夫、骚人词伯、山中老僧、黄冠炼客，得其一片纸、只字书，皆珍惜藏庋'，就连他在潍县判案的判词也被有心人搜罗起来汇集成册售卖。"

叔明问："怎样欣赏郑板桥的书法呢？"

我说："郑板桥虽然自称'青藤门下走狗'，但他的偶像其实是苏东坡。郑板桥画竹、以诗词入判词等都有苏东坡的影子。郑板桥认为东坡书法肥厚短悍，如果学不到其文秀，恐怕会显得粗蠢，所以只学一半，剩下的一半则学黄庭坚，认为黄的书法'飘飘有敧侧之势，风乎云乎，玉条瘦

乎'。郑板桥还主张书法要有'怒气'，这个怒不是愤怒发火的那个怒，而是庄子所说的'鹏怒而飞'的怒，'草木怒生'的怒，是一种勃勃生机。他说自己'以汉八分杂入隶行草'，'亦是怒不同人之意'，生机勃勃与人不同。"

叔明问："隶书不是又称八分书吗？怎么现在又不是一回事了？"

我说："历代学者对这两个词的内涵与外延也没达成统一意见。当代著名书法家启功认为'八分'一词出现于汉魏之际。秦朝把俗书称为隶，汉代以隶为官方通行的正体。魏晋以后又称楷书为隶，把汉代隶书称为八分，名同实异。我们现在看到的隶体是新隶体，和汉隶已经不一样了。"

叔明说："我明白了，隶书就相当于标准化的官方书写体，就像不同朝代的官话一样，所指代的对象可以变化。"

我说："'八分书'所指称的对象就比较固定了。根据陈硕的总结，第一，它有明显的篆书字形；第二，具备'八'字左右分散、相背的形态；第三，具有明显的波磔特征；第四，八分书与隶书在某些特定历史时期可以混用。总之，郑板桥在精熟各种书体之后，创造出了最合自己心意的字体，将其命名为'六分半书'。"

　　叔明问："这有什么讲究吗？为什么不是五分或者七分？"

　　我说："按照郑板桥说的，杂入新隶书、行书和草书，姑且各算半分，则八分书里只剩六分半。至于为什么不算作三个一分而叫'五分书'，那就是一种文字感觉了。'六分半书'听起来更有趣味而丰腴，而'五分'则显得瘦而枯瘠。此外，他的书法结体如绘画，后代的美术字体也很受其启发，许多美术学生在签名写字时也会这样'画字'。"

　　叔明说："他的字肥，画的兰竹倒是很瘦。他只画兰竹也能成为职业画家吗？"

　　我说："郑板桥精通市场营销策略。扬州画家有几百人，想分一杯羹就必须在某个领域里拔得头筹。郑板桥只画兰竹，所以别人一想到兰竹，首先就会想到郑板桥，类似营销中说的品牌第一提及率。郑板桥还很擅长用文字包装产品，他画什么竹都有相配的一套说法。根据丁家桐先生的整理，郑画一竿竹是'一枝瘦竹何曾少？十亩竹篁未见多。勘破世间多寡数，水边沙石见恒河'；画两竿竹是'轩前只要两竿竹，绝妙风声夹雨声。或怕搅人眠不着，不知枕上已诗成'；画三竿竹是'挥毫已写竹三竿，竹下还添几笔兰。

◎郑板桥《七贤图》

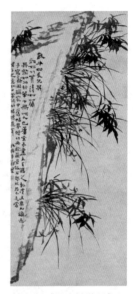

◎郑板桥《悬崖兰竹图》

总为本源同七穆，欲修旧谱与君看'。前人画竹，竹子的意义要观者自己品味；郑板桥的竹子则像广告画，总有一句文案点睛，妙处务必要全盘托出。诗、书、画三者结合，形成了完整的欣赏体验，让人感觉很超值。如果说金农的画像苦丁茶，懂得欣赏的人是要有一些人生体验和文人气质的，那么郑板桥画得漂亮，写得潇洒，浓淡阴阳、转接呼应得一气呵成，谁看都会叫好。不过郑板桥和金农倒是莫

逆之交，金农说他们两人就像水鸥和鹭鸶一样，关系怡然自得。郑板桥另一个情同手足的朋友是同乡李鱓。郑板桥辞官以后立即去拜访李鱓，当时李鱓也在家闲居。

"李鱓时刻不忘自己祖上是状元宰相李春芳。他刻了两方印，一方是'神仙宰相之家'，一方是'李忠定文定子孙'。他的祖上曾经阔过，但到他父亲时已经家道中落，但还是有田有地。郑板桥曾经半开玩笑地表示以后要投靠他，还写诗'借君十亩堪栽秫，赁我三间好下帷'。现在两人都辞官在家，郑板桥就打算过去看看这话能不能兑现。李鱓不但用家乡的鲫鱼汤招待了他，后来还在自己的浮沤馆旁帮助郑板桥建了一座小园。郑板桥为其起名为'拥绿园'。

"李鱓少有大志，家里也是把他当未来的国之重臣来培养。康熙一直雅好书画，还因此提拔了高士奇。李鱓从小学画，家族希望他能以'画贵'，成为第二个高士奇。李鱓确实也是'扬州八怪'里曾经距离天子最近的人。康熙觉得他的画不错，让他在南书房伺候。但是李鱓的画风终究还是不怎么合康熙的胃口，约五年以后，他就因'画风放逸'而被逐出宫廷。"

叔明说："从这幅《蕉荫睡鹅图》来看，李鱓的画风确实和宫廷格格不入，也许是因为这是他的晚年作品的缘故？"

我说："一个人要一直掩盖自己的个性也是很痛苦的。如果李鱓在朱见深的宫廷里混，也许会被赏识。但是，康熙在董其昌和郎世宁的双重熏陶下，更喜欢端庄精细的工艺品风格。李鱓曾师从蒋廷锡学画，其早期画作的主题可能多是没骨花鸟一类。在扬州期间，李鱓形成了自己的风格，挥洒自如，经常和古人对着干。他看到石涛的作品后很受启发，也开始画泼墨，画风为之一变，越发粗犷。画家画松历来都是堂堂正正，但李鱓《五松图》里的松偏偏扭得像织篮子用的竹篾。"

叔明说："《五松图》和《蕉荫睡鹅图》都很有立体感，很像现代中国画。"

我说："这已经很接近民国时期的作品了。李鱓的创新在于把几种元素融合在一起，把用线造型的传统、没骨画法的设色和石涛的粗笔写意结合在一起，使得作品的层次感很强。他在宫廷里待了五年左右，很有可能也受到了西洋画师的影响，这让他的眼界与传统画家明显不同。不过

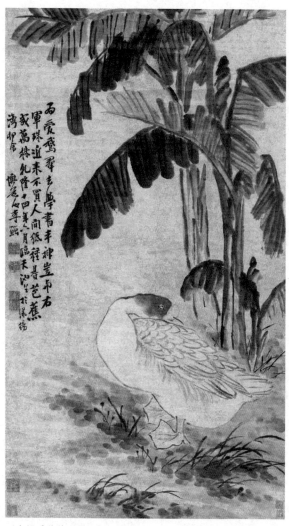

◎李鱓《蕉荫睡鹅图》

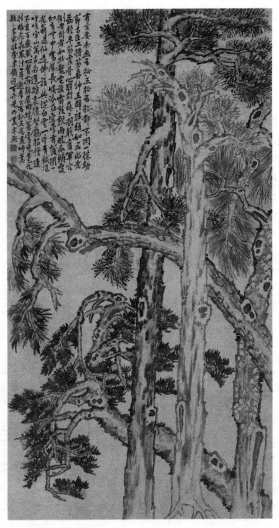

◎李鱓《五松图》

这一点可能也会导致当时社会上的人看不懂李鱓的作品。之前对'扬州八怪'的批评，如'草率粗放''标新立异'等，都可以放在李鱓身上。李鱓对于现代中国画的突破来说意义重大，从吴昌硕、齐白石身上都可以找到他的影子。"

叔明说："郑板桥是愤世嫉俗，李鱓才是真怪啊。"

我说："这么说也行。李鱓不但在形式上打破了常规，在母题的选择上也更自由，更具有独创性。他不但画松竹梅，也画那些被一般人认为不雅的东西。他画破瓶插梅花、一筐豆腐、枝条穿起来的鱼。李方膺也画过柳枝穿起的鱼。关系好的画家朋友之间经常会有这样的同题创作。"

叔明问："李方膺为什么辞官呢？"

我说："李方膺乳名龙角，与萧云从的字'尺木'相似。古人认为龙升天时所凭依的短小树木为尺木。尺木和龙角都承载着父母的深切期望，因为'龙无尺木，无以升天'。李方膺的父亲李玉鋐是进士。雍正待李玉鋐很不一般，大概是九王夺嫡时李玉鋐站队站得早的缘故。李玉鋐年老后，雍正破格提拔三十五岁的生员李方膺当知县，并且交给当时的河南山东总督（简称河东总督）田文镜去办

理。田文镜也非科举出身，是以政绩卓著而擢升的。由此可见雍正对李方膺的期许。次年，李方膺出任山东乐安县县令。上任不久便遇到水灾，他紧急开仓赈灾，又募工修堤以工代赈，被上司参了一本，好在被田文镜保下。几年后，李方膺调任兰山县县令。新任总督王士俊下令垦荒，且定出不切实际的严苛目标。李方膺力陈事实，反对扰民，拒不执行。王士俊一怒之下，捏造罪名将其下了大狱。因为不能进去探视，闻风而来的兰山县百姓们把准备慰问李方膺的铜钱、粮食和鸡从墙外扔进去，几乎填满了整个监狱屋顶的瓦沟。"

叔明说："这不是浪费吗？东西又到不了李方膺手里。"

我说："并不是这样。东西到了李方膺手里，就只是慰问品而已；到不了李方膺手里，却能掀起舆论和声势，这才是李方膺最需要的。乾隆登基后，首先追究王士俊垦荒扰民之罪，所有蒙冤入狱者即刻释放。经此事后，李方膺便托词回乡奉养老母，后来又因母亲去世'丁忧'在家。这期间，李方膺当然没闲着，绘画水平又上了一个台阶，这也为他后来的转行打好了基础。'丁忧'期满，他被委任为安徽潜山县县令，后来代理滁州知州。转任合肥县县令

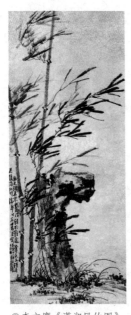

◎李方膺《潇湘风竹图》

后，再次遇到饥荒，他又因为赈灾济贫手段不为上司所喜，且没有按照常规'孝敬'太守而被罢官。至此，李方膺终于绝意官场，寓居金陵，以卖画为生。"

叔明问："既然他住在金陵，为什么会被列入'扬州八怪'之列？"

我说："通州（今江苏南通）在雍正三年（1725）之前归扬州，当时扬州人是承认通州人为老乡的。李方膺和金农、郑板桥、李鱓等人交好，常来扬州参加文人雅聚，也被这个小团体视为自己人。更重要的是，他的画技法泼辣淋漓、豪气放逸，也被列为'怪'品。李方膺卖画以梅、兰、竹、菊、松、鱼为主，自嘲为'我是无田常乞米，借园终日卖梅花'。他还钤有'平生知己''梅花手段''冷香'等闲章，其居室亦名为'梅花楼'。"

叔明说："之前你也说过，梅花是傲寒花。和金农笔下

怒放的梅花比起来，李方膺画的梅花比较传统，锐角也更多一点。"

我说："李方膺做人、做官都很刚强，写过'自笑一身浑是胆，挥毫依旧爱狂风'这样的句子。他看梅枝铁骨铮铮，看梅花凌寒独开，遂题梅花诗云'不逢摧折不离奇'，把自己心目中的理想人格投射在梅花上。李方膺颇有痴性情。他代理滁州知州时，第一件事是去找欧阳修当年手植的梅花。到了古梅跟前，他铺好毯子，伏地便拜。李方膺心中的梅不但有神，更有灵，宛如欧阳修的化身。看李方膺的《墨梅图》，如果没有那根下垂的花枝，整幅画本来是宋代画院折枝花里最常用的造型，但是，他偏要打破这个定式，方见不拘绳墨的奇趣。"

叔明说："就像爵士乐那样，加一个切分音就能改变乐章的节奏和气质。"

我说："他不学前辈画梅圣手王冕和扬无咎，却画自家门口的老树，画的是自己的所见所感。他的《墨梅图》用秃笔淡墨，随心所欲，走向抽象。"

叔明问："这样的画在当时有市场吗？"

我说："知音寥寥。但是，金农、郑板桥和袁枚都是

◎李方膺《墨梅图》

他的知音，袁枚和李方膺的交情最为深厚。李方膺罢官之后郁郁寡欢。袁枚劝他：心是天官，公卿大夫是百官，不要因为百官累及天官。李方膺六十岁时死于'噎疾'。他患病后，袁枚前去拜访，在门外听到李方膺吹笛子，'半天凉月色，一笛酒人心'，听笛声可知主人心情之悲凉。两人畅谈到三更方才道别。李方膺病重回通州，死前让仆人送信给袁枚，托袁枚给自己写铭文。他在信中说，自己一生默默无闻，还望借袁枚的笔'光于幽宫'。袁枚自然从命，而李方膺其人其事也就得以不失落在历史长河中。"

叔明说："这三个人中，李方膺最豁得出去，最不合流俗，他的作品也最有革命性。"

我说："这三个人都十分强调彰显个性、突出自家画法，都深受苏东坡'其身与竹化'之语的影响，把描摹对象人格

化，笔墨风格别具特色。此外，他们都进出过官场，这个经历对他们影响极大，使其画作的层次超越了'戾（隶）家画'和'行家画'孰优孰劣的争论范畴。再纯正的画，倘若用来换柴米油盐，也就变成俗事。但是自家文章的抱负胸怀以及曾经高人一等的地位给了他们底气，自认为有资格引雅入俗、化俗为雅。他们绘画中的纵横捭阖和潇洒自如，也是出于这种底气和从容，而这又影响到扬州以及其他地区的画家。他们作品的母题和笔墨样式也为海派绘画提供了借鉴。我们下一次就要去到19世纪40年代的上海，去会一会'三熊'和'二任'。"

清 代 卷

第十一讲

▼

风从海上来：三熊两任

叔明问："19世纪40年代的上海和现在的上海是怎样一种关系？"

我说："上海的发展以鸦片战争为分界点。1842年之前的上海是松江府的一个县城，虽然也被称为'江海之通津，东南之都会'，但实际还只是一个沙船业发展中心，是苏州这个大贸易港的重要转运港，在富庶的江南处于一个边缘地带。'海上''云间'这些指代上海的名字虽然美丽，却也不经意间道出了它的边缘地位。1842年中英签订《南京条约》后，上海作为五处通商口岸之一正式开埠。上海一跃成为国际上冒险家的乐园和中国东南部的大都会。洋商、

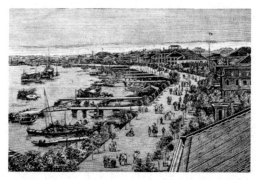

◎ 19世纪40年代的
外滩

为洋商服务的买办、与洋商做生意的华商，以及为这些人服务的各种产业的从业人员，悉数涌入上海。"

叔明说："五口通商，那还有广州、厦门、福州、宁波呢，为什么上海的发展势头和规模远远超过其他四城？"

我说："首先是由于租界的建立。虽然条约允许洋人携家眷在这些口岸居住，但是当时任苏松太兵备道、上海道台的宫慕久害怕'华洋杂处'生出事端，就将黄浦江边的一块不毛之地划给了英国人。1845年英国首任驻上海领事巴富尔胁迫宫慕久签订《上海租地章程》，之前划定的洋泾浜以北、李家庄以南的八百三十亩土地被确定为英国人在上海的第一块租借地。随后其他国家迅速跟进。1848年，美国人在虹口设租界；1849年，法租界建立，地点在上海

县城与英租界之间。1863 年，英美租界正式合并为公共租界。这一块飞地大大提升了洋人在此投资发展的安全感，石头建筑在外滩矗立起来，改变了整个租界的形态。除了租界的建立之外，1851 年兴起的太平天国运动'血洗'了繁华的长三角地区，士绅阶层纷纷携带资财逃难到上海也是一个重要因素。"

叔明说："我记得你之前说过，元末、明末发生兵乱的时候，苏州、湖州一带的许多有钱人也是往松江一带跑，或者放舟湖上。"

我说："有了租界，有钱人得到保护的概率更高了。后来上海也闹起'小刀会'。以前历史书说小刀会是农民起义，这是不准确的。近年来的研究表明，小刀会就是从福建兴起后传入上海的天地会支派之一。他们人数众多，没有固定住所和职业，收入来源不明。听说苏松太道兼江海关监督吴健彰要将筹得的四十万两白银运走作为讨伐太平天国的军饷，小刀会当即起事劫了银子，占据上海，把清兵打得落花流水。但他们不打租界。上海城里有名有姓的人家也全部躲入租界里。小刀会起事后不到两年就内外交困，最终溃败。在江南持续十多年的太平天国之乱中，上

海——尤其是租界——被视为固若金汤的堡垒。小刀会和太平天国起义期间，租界人口激增。上海本来没有什么世代豪族，这逃难来的几十万人把江南百年巨室所积攒财富的大半带到上海。他们不但为租界的发展带来了资本，也带来了自己的生意、技术和头脑。正是这些大动荡，给上海带来了不同于其他四个城市的特殊发展机遇。"

叔明问："海派画家们也都是从江浙逃难过来的？"

我说："明末清初，松江府这个地方已经有松江画派。清代中期，松江府已经是书画商品集散地之一，可谓文物殷盛，'邑中敦朴之士信道好古，娴习翰墨'，不少江浙画家都到此处来卖画。到19世纪下半叶五口通商后，上海真正意义上取代扬州成为南方画坛中心。海派画家多半是外地人。如，最著名的'三熊两任'和吴昌硕都是浙江人；虚谷是安徽人，后在扬州安家；办《点石斋画报》的吴友如是江苏元和（今苏州）人；发起组织上海地区民间画会早期组织'小蓬莱书画会'的蒋宝龄是江苏常熟人。"

叔明说："原来从那时候起上海就是移民城市啦。"

我说："上海的商业氛围浓厚，在利益面前大家都是平等的。鲁迅曾写过文章，说京派画家给当官的帮闲，海派

画家给经商的帮忙。可是这给当官的帮闲是等级社会里的残余，给经商的帮忙是平等现代社会里的新秩序。理解海派绘画和画家，首先要从他们的商业性入手。"

叔明问："也就是说他们主动迎合市场？"

我说："17世纪到18世纪的扬州，商人是书画家的主要客户。盐商和豪门多半邀请画家到家里小住一段时间，让画家专心作画，最后一并酬谢。还有很多交易是以物易画，或者以画易画。客户和画家之间有一种暧昧的默契，按照隐性的规则行事，但是这对于画家来说并不方便。最不在乎别人闲言碎语的郑板桥晚年干脆贴出'润格'，表示礼物不如银钱，被上海画家们奉为圭臬。上海的书画市场比扬州的更成熟，许多有点身份的画家都制定了自己作品的润格，不过在价格单上一般都会先说一说自己是如何迫不得已才明码标价的，比如年老体弱啦、姑且从俗啦，然后再列出不同尺寸、题材的价格。有些画家还列出合同细则以保护自己的权益和尊严，比如先付款再开画，纸的品质差了不画，给人贺寿的条屏不写等。既然明码实价开出条件，就要以客户为上帝，题材、用色等方面都要贴近买主的喜好，所以海派绘画在外观上就迅速地平民化了。当

时出现了大量以鸡（吉）、羊（祥）和花鸟为主题的绘画。人物画流行度次之，包括肖像、观音佛像和仕女图等。山水画最不流行，但用色上也多用讨喜的朱色和红色。

"海派画家将自己定位为艺术生产者后，也开始追求多快好省，多爱画花鸟，尤其是大写意和小写意花鸟。先说'三熊两任'里的'三熊'。浙江秀水人张熊[①]年轻时移居上海，却时刻不忘记家乡。据说嘉兴南湖古称鸳湖，后来追随张熊画风的画家们就被称为'鸳湖派'——不是写小说的鸳鸯蝴蝶派啊。'三熊'里的第二'熊'是朱熊[②]。他和弟弟朱偁在19世纪40年代来到上海，很得张熊关照。张熊和朱熊都擅长没骨花鸟，兼学陈白阳和恽南田。'三熊'里的任熊[③]是浙江萧山人，寓居苏州，往来上海卖画。他人物、山水、花鸟翎毛、走兽虫鱼都能画，尤其精于人物画。'两

①张熊（1803—1886），又名张熊祥，字寿甫，亦作寿父，号子祥，晚号祥翁，别号鸳湖外史、鸳湖老人、鸳湖老者、鸳鸯湖外史、西厢客，秀水（今浙江嘉兴）人，清代画家。

②朱熊（1801—1864），字吉甫，号梦泉、蝶生，别署墨禅居士，秀水（今浙江嘉兴）人，清代画家。

③任熊（1823—1857，一作1820—1856），字渭长，号湘浦，浙江萧山（今杭州萧山区）人，清代晚期著名画家。

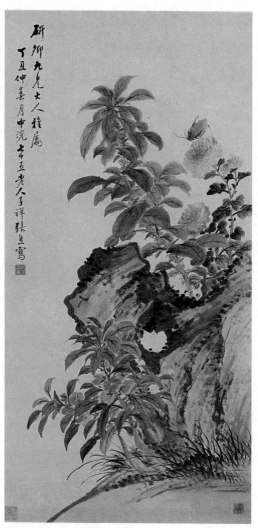

◎张熊《雁来红花图》

任'是任熊的弟弟任熏①和弟子任颐②。任颐刚来上海时，冒任熊的名摆地摊卖画，正巧被任熊看见。任熊不但不生气，还将其收为徒弟，让他跟随弟弟任熏学画。"

叔明说："这些画家都能守望相助呢。"

我说："某种程度上讲，这就是帮闲和帮忙的区别。京派画家里还存在宫廷里那种各分派系、互相排挤的陋习，海派画家却独有一种公共精神。画家们不但颇有公心，也深知只有他们一起抱团才能提升这个职业的专业化程度，进而把整个行业做强。光绪中叶，上海第一个民间书画创作、鉴赏与经营的社团在上海出现，名为海上题襟馆，社址就设在老城厢一带。当时的许多同业公会都设在这里，还包括1909年创立的豫园书画善会，这里可以说是上海新型市民结社的缩影了。"

叔明说："咱们以前说过宋朝就有各种行会，上海的行会不算新鲜事物吧。"

①任熏（1835—1893），字舜琴，又字阜长，少丧父，从兄学画，青年时在宁波以卖画为生，1868年与任颐去苏州，后寓居苏州、上海。
②任颐（1840—1895），初名润，字小楼，后改字伯年，浙江山阴瓜沥（今属杭州市萧山区）人，清末著名画家。绘画题材广泛，人物、肖像、山水、花卉、禽鸟无不擅长。

◎朱熊《玉屏春华图》

我说:"的确,行会的历史悠久,但是书画业的行业协会只有在画家们成为专业的艺术生产者以后才有可能出现,而这一条件只有在一个比较彻底的商业社会里才能实现。海上题襟馆为会员提供的服务包括交流艺事、观摩珍藏、代会员收件、为会员定润格等。宣统元年(1909),豫园书画善会成立,每天下午两点至晚间十点开放,设有画具纸笔,为大家来作画聚会提供了平台。画家们画好的作品可以在这里代售,协会提取一成佣金。协会还可代画家们接洽生意、接受订单,这类通过协会得到的业务,所收润笔协会与作者各半。这些收入都作为协会的公共慈善基金或

助赈善款投入慈善活动，凸显了协会的非营利特性。晚清的画坛重镇北京、广州、苏州、天津等地就没有这样的组织，唯一能与之媲美的杭州西泠印社还是吴昌硕跑去推动的。上海之所以会出现这样的非营利公益组织，和英美人士带到上海的会所文化不无关系。这个时期上海地区画家们视野里的社会，和'扬州八怪'或者更早画家们眼里的社会，应该是不同的。这个社会是一个能够被启发、被改善的大众共同体，而不是由陈规陋习、愚见恶念构成的世俗集合。所以海派画家不管个人生活是否称心如意，大都还是有一种温良敞亮的气质。"

叔明问："他们的画里应该也会大量使用西方绘画技巧吧？"

我说："上海画家很洋气的。他们看过西洋的美术作品，学过西方美术技法，而且能把中国画的散点透视和西方的焦点透视结合在同一画面里，还不显得突兀。任熊的《姚大梅诗意图》就是如此。任熊的仕女画创出了新的趣味。他画里的岸石有陈老莲的古拙夸张，设色却有仇英画里的鲜丽古硬。任熊在人物肖像画方面也有巨大突破。他的《自画像》显然是学好了解剖和素描的结果，对面部肌

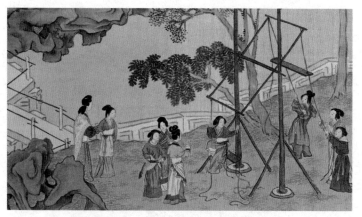

◎任熊《姚大梅诗意图》之《仕女秋千图》（局部）

肉和骨骼的刻画惊人地准确，锋芒毕露的眼神让这幅肖像
成为中国绘画史上最具有穿透力的描写人物个性的肖像画
之一。任熊的山水画有些部分展现出了水彩画技巧，他有
如此大的成就，要归功于他的好友周闲。周闲是武将家庭
出身的文官，因为和上级发生矛盾，辞官之后云游四海，
在杭州遇到任熊。两个年轻人脾气相投，周闲邀请任熊去
他家临摹家里的藏画。于是任熊在周闲家的范湖草堂住了
三年，日夜用功，画艺日益精深。任熊为周闲作的《范湖
草堂图》采用了分段取景、局部特写的艺术手法。从整体
看，画法取法北宋，绚丽夺目，敷色古厚，金翠杂陈，绮

◎任熊《自画像》

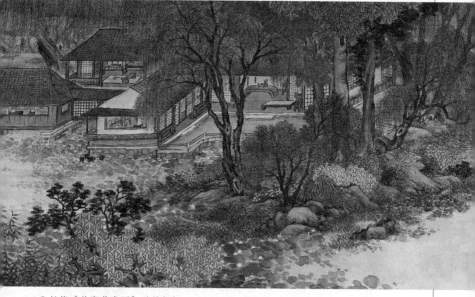

◎任熊《范湖草堂图》（局部）

丽而富于装饰性；从细节看，笔笔落在实处，笔笔有来历；拉开距离远看，细致的描画能毫不突兀地融入整体构图设色和气氛中。整个画面似乎蒸腾着土地的热气。任熊似乎在追求一种混色所造成的丰富色相效果，又不损害骨法和构图，实在是胸有大丘壑者。"

叔明问："任颐的画和任熊比，如何呢？"

我说："任颐是和任熊一样的全能画家。两人相识前，

任颐仿任熊的画，冒充任熊的族侄；两人相识后，任熊真把任颐当自己的子侄辈栽培。他介绍任颐去周闲的范湖草堂临画'进修'，又让自己弟弟任熏带着任颐去苏州卖画。任颐作画在追法宋画的同时，又杂入更多的西洋画法。他为吴昌硕所作的《酸寒尉像》用的是没骨人物画法，泼墨的黑马褂、黄袍和马蹄袖似乎参详了水彩画法，有色彩流动和渗透的趣味。《梅花仕女图》很有平面设计的构成感，裁取人物的局部，用半边帷幕做题诗的背景，打破了国画构图的传统。而他的花鸟则把西方画法化在中式的笔墨意趣里。他在本就狭窄的住处养了一群鸡，人住上面，鸡住下面，每日观察写生。他画任何动物，解剖都非常准确。任颐的花鸟有各种面貌，有类北宋院体画之精微而嵌入补色效果的，有取白阳南田之柔媚并杂以水彩画法的，也有以李鱓、黄慎笔墨施于色彩对照强烈的，每画必有新意。广东商人尤其喜欢他的作品，都尾随到他家里要画了。"

　　叔明说："吴昌硕的《老少年图》似乎和任颐的风格有些类似？"

　　我说："吴昌硕和任颐的关系也是一段佳话。1883年，吴昌硕和任颐经画家高邕介绍认识。吴昌硕想跟任颐学画，

◎任颐《酸寒尉像》

◎任颐《梅花仕女图》

◎任颐《雄鸡图》

任颐看了吴昌硕随手画下的几笔以后对他说：你将来在绘画上一定会成名。两人由此成为至交。吴昌硕长期以篆刻为生，本质上是文人、美术活动家和美术史论家，其创作高峰在民国阶段，我们以后再说。任颐大概觉得吴昌硕这人很入画，用他做模特画了多幅肖像：1883 年的《芜青亭长像》、1886 年的《饥看天图》、1887 年的《棕阴纳凉图》和 1888 年的《酸寒尉像》，还有一幅 1904 年的《蕉荫纳凉

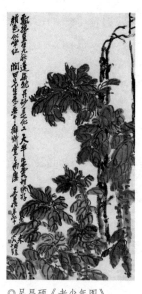

◎吴昌硕《老少年图》

图》。《酸寒尉像》里杨岘题诗：'尉年四十饶精神，万一春雷起平地。变换气味岂能定，愿尉莫怕狂名崇。英雄暂与常人伦，未际升腾且拥鼻。世间几个孟东野，会见东方拥千骑。'孟冬野就是唐代诗人孟郊，近五十岁才中进士，写出'春风得意马蹄疾，一日看尽长安花'。孟郊好不容易当了个小官又被罚半俸，好友韩愈称其为'酸寒溧阳尉'。任颐这是把吴昌硕比作胸怀奇才却屈居县尉一职的孟郊了。朋友们了解吴昌硕依然有建功立业之心气，鼓励他道路是曲折的，前途是光明的。任颐大约也想不到，几年后，甲午战争爆发，年过半百的吴昌硕还会跟随湖南巡抚吴大澂率湘军北上打仗。吴大澂失利败北，吴昌硕耳朵被炮弹震聋，也是无可奈何之事。可惜此时任颐已经去世，否则再为吴昌硕做像，也许会作出超越《酸寒尉像》的杰作。"

叔明说："任颐五十多岁就去世了，真可惜。"

我说："据徐悲鸿说，任颐后期靠抽鸦片维持创作。任颐少年时在战乱中被卷入太平军，虽然后来逃脱，估计身体还是留下一些旧疾。再加上他成名之后找他要画的人又多，只好靠鸦片来吊起创作状态。任颐润格极高，但是身后也没有留下多少财产，要靠女儿任霞卖画来帮补家计。任霞自己的画很少，且纯是陈老莲风格。据说她主要是仿冒父亲画作来获取更高利润，可能出于这个原因，不宜暴露太多自己的风格。

"晚清在上海活动的画家有数百人，而其中很有特色的，比如蒲华、赵之谦、吴友如等，都无法在这里一一介绍。但是关于海派画家，最重要的一点是他们的国际性。上海的崛起为中国带来了一种全新的城市形态，海派画家则是文化混血的产物。海派的后劲，要到20世纪20年代才全面迸发出来。"